U0034921

快快樂樂學攝影

島田汋子 著／上野干鶴子 監修

快快樂樂學攝影

島田冴子 著／上野干鶴子 監修

前　　言

頭一次拿照相機的人也能夠拍得出照片來。像小孩子畫圖畫似地，現代的相機能夠讓您輕鬆自由拍出照片來。可是，拍不出您想要的樣子？那是因為人的眼睛和相機或底片有些不一樣的地方。瞭解照相機和底片的性質，學習巧妙的利用方法，您就

能夠拍出自己想要的照片，就會感到更快樂，更有親切感了。
本書是為首次拿相機的人，或者拿了相機不知要怎麼辦的人，
興趣是有，但是總拍不好的人，用易懂的說法和許多插圖來說
明照相的基礎和攝影的方法的。就請把它當做是「第一步」，
好好利用一下吧。

島田冴子

目錄

(1) 鏡頭和角度和表達能力　　(4) 光圈和快門速度的關係

(2) 光圈是甚麼呀？　　(5) 用自動對焦 (AF) 相機對焦點／焦點鎖定

(3) 快門速度是？　　(6) 濾光鏡片　　(7) 遮光套

範 例

1 「好難懂。」「想不出來是什麼樣子。」聽了許多讀過初學者教本的讀者的意見，抱著「百聞不如一見」的信念，把熟知攝影的作者親自準備的插圖多多用上，以易懂易學爲目的，做了這本書。藉著這個方式，可以把文字難於說清楚的連續動作、動態的表現、姿勢、手的位置和用法等等都可以使它們一目了然，容易瞭解，便於運用，這也正是本書的特徵。

2 關於相機、鏡片的各部分以及操作方法，各廠商的稱呼方式都不同。因此在卷尾附了「照相機機能的名稱＝同義異語一覽表」作爲參考。

3 考慮到您可能會把本書放在相機盒裡到處走，所以把封面裡頁做成當襯托用的樣子。請在花或小東西的攝影時利用它。還有，在攝影現場不知怎樣好或有什麼疑問時，就請拿出本書翻翻看吧。它將會成爲您值得信賴的一本書。

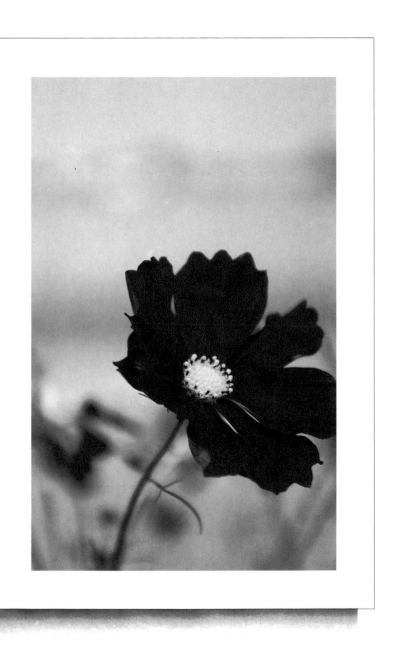

第1章 以輕鬆的心情來拍照

照 片不到名勝古蹟等特殊的地方沒法子拍，是個非常錯誤的想法。要緊的是**想拍的意願和日常的觀察**。平常我們會忽略走過的路邊小草叢；當季節來臨時也會開出可愛的花朵，在夕陽下染成紅色；在時間的推移中躲到大樓或電桿的陰影裡時，也會變成灰色或藍色的呢。還有，如果葉的影子投到圍牆或牆壁上時，您也會注意到它構成了很美的圖樣吧。隨著季節或太陽的位置，它們有時看起來涼爽，有時就會覺得溫暖了。像這樣，日常看慣了的風景，只要稍加注意一點，也就會發現它不同的世界了。

多 看看您的周圍，只要有一點點感覺，就不管它，先按下快門再說。在拍攝許多的照片之中，去學會如何才能把自己的感受表現在照片裡，就好了，仔細觀察自己的周圍，您會驚奇地發現，**所有事物都具備了被攝物的要素了呢。**

來 ，用輕鬆的心情，拿起相機吧。

A. 把照片當作日記去拍吧

每 天不經意地從窗戶看出去的景色，都在時時刻刻變化。就像院子或者陽台上的盆栽隨著時間成長，開出美麗的花朵一樣。不要因為是看慣了的風景，就忽略它。重新好好看的話，一定會發現很好的被攝物的。讓我們在每天的生活裡，找出四季吧。

再 者，人們不是像機器一樣每天過著同樣日子的。今天和昨天不一樣，而到了明天更

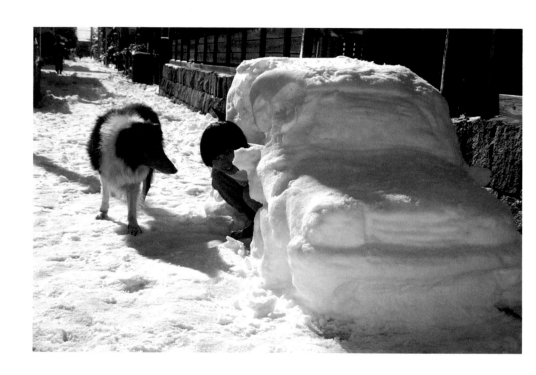

使用500mm鏡頭…光圈F8…自動 (從庭院、陽台看的四季)

會有別的想法去做另外的事情。同時，今天
這個日子不會有再來的時候。日常生活裡注
意到的事情，就把它拍成照片，留做紀錄
吧。作品的創作，是從**親近照片**開始的。

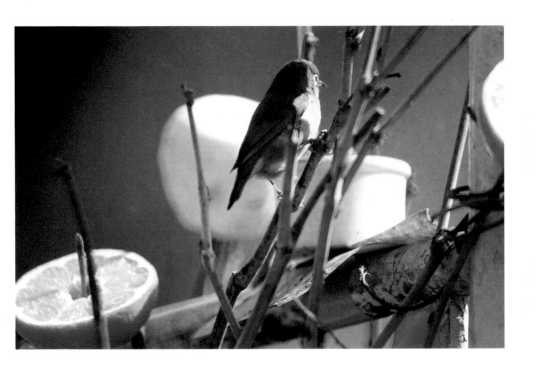

藉便當學習

為還找不到適當被攝物而煩惱的人,來舉幾個實例做為提示吧。首先,我們來拍便當看看如何?便當?您也許會那麼想。但是一段時間過了之後,您會懷念它。

它會是個很貴重的紀錄,實際上也會很有用。例如:您會偏食、綠黃色蔬菜不夠、鈣質不足等,會是一目了然呢。

(要把便當拍出四角形,需要一點技巧。)

照平常拍的話……

形狀會歪了的

這裡的照片全部使用35～70mm伸縮鏡頭
自動對焦(使用閃光燈) ●●●●●●●●●●●●●●●●●●●●●●●●

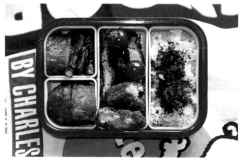

正在成長高蛋白較好

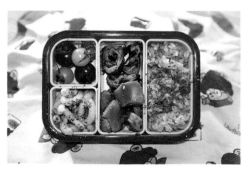

鈣質不夠鹽分好像太多了吧

正確作法是

只用閃光燈是太過平淡，又會太平面了。

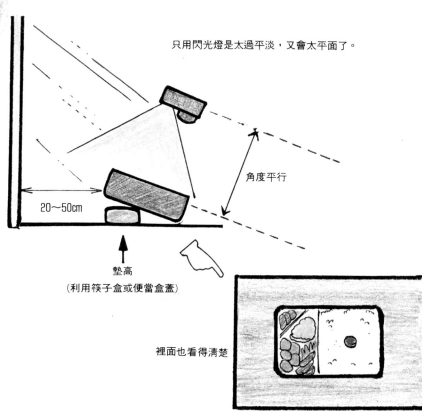

角度平行

20～50cm

墊高

(利用筷子盒或便當盒蓋)

裡面也看得清楚

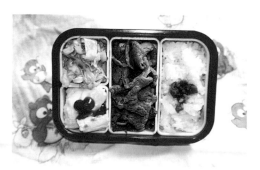

蔬菜不夠

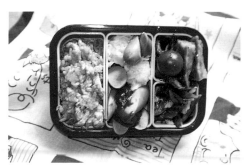

總算有了營養平衡的飯盒了

15

B. 把喜好留在照片裡

自己製作、或收集的東西,是很珍貴的寶貝,有時還想對人炫耀一番呢。可是有的東西,像鮮花,會在時間經過了之後,就消失的吧。把這樣的東西拍成照片留下來,怎麼樣?

鮮花、繪畫、書、郵票、手工藝品、古老照片等,想把它們正式拍攝下來可不是那麼容易,但如果只是為了自己留記錄,那就可以用手頭的相機拍攝了。使用閃光燈的話,會有很強的黑影出來,或會反射光線,把被

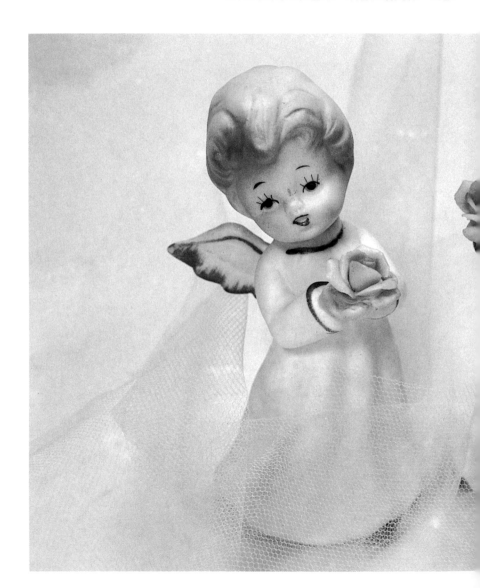

攝物的一部分變全白了。所以最好利用自然光線，可以輕輕鬆鬆地拍攝呢。想把四角形的東西拍成四角形時，必須把軟片的面和被攝物的面做成平行，同時也要注意上下左右的留白都均等。使用三腳架的話，可能似到微細的調整；而再用上Macro鏡頭時，就能夠拍出更細緻的照片了。

※Macro（Micro）鏡頭

所有的鏡頭都有最近距離（可以最靠近被攝物的距離，再靠近焦點就不能對的距離）。Macro鏡頭被設計成最近距離比通常的鏡頭更短，因此可以很接近被攝物，拍出很大的影像。同時，因為歪斜少，拍攝時可以拍出很直的線。

以牆壁做背景只用閃光燈拍時，牆壁上會
有很明顯的黑影出現。

壁面

拍出來的照片

影子

放在院子裡、陽台上、或很亮的窗口利用
自然光就好（自然光和閃光燈併用）

背景要清楚。太靠近牆壁，影子會看起來
很髒。

〔從側面看〕

窗戶

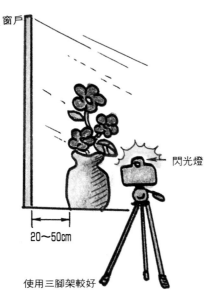

閃光燈

20～50cm

使用三腳架較好

〔從上面看〕

窗戶

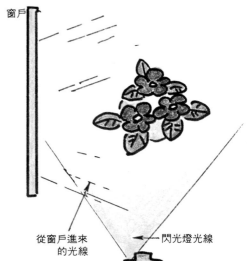

從窗戶進來
的光線

閃光燈光線

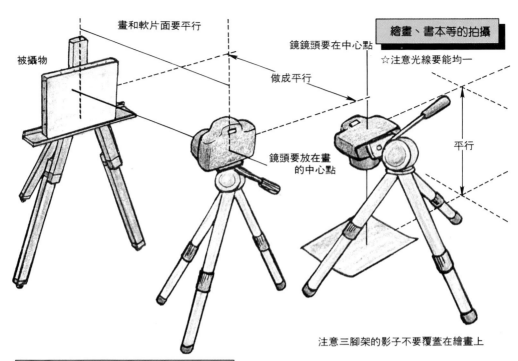

畫和軟片面要平行

被攝物

鏡鏡頭要在中心點

☆注意光線要能均一

做成平行

鏡頭要放在畫的中心點

平行

注意三腳架的影子不要覆蓋在繪畫上

把四角形的東西拍成四角形（注意相機的歪斜）

把相機對好畫的中心點
和軟片面成平行再拍。
對好上下左右的距離

相機歪斜的話……

從下方拍攝……

上下左右的空白均等，
形象不會歪斜

拍起來斜斜的

形象會歪斜，上方會變窄

19

C. 輕鬆地享受樂趣吧

*現*在是只要按下快門，就可以拍出不會失敗的照片的時代。您想拍的話，什麼都可以，沒有任何東西是不適合拍攝的。像小孩子們自由奔放地畫畫一樣，要習慣於把相機朝向眼睛看到的東西，按下快門。您知道好多地方的風景很美，但是不到那裡去，也就無法拍到，這就是照相。因為您在那裡、因為您拿著照相機，才會遇到拍照的機會。於其呆在那裡想「怎麼拍」不如拿出相機出門去吧。

*拍*了照後，看到出來的照片和自己想像的不一樣時，哪裡怎麼不一樣，怎麼做才對，自己想也好，去請教家人、朋友、或攝影伙伴都可以。經過反覆的嘗試錯誤和努力，發現了解決辦法的話，下一次的拍攝就能夠拍出合於自己滿意的作品。

*這*樣，您就一點一點儲存下您的實力了。
「**拍照的實力，是和按快門的次數成正比的。**」

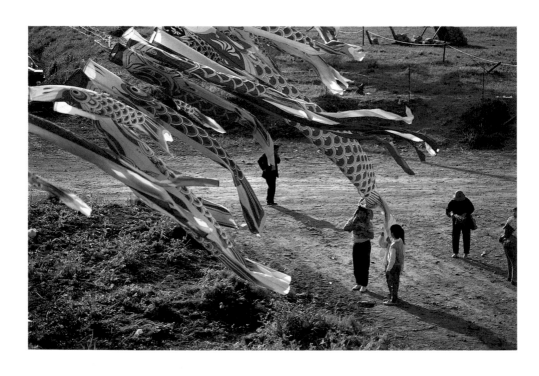

　　　　　　　　　　　　使用35～105mm伸縮鏡頭(的105mm端)　自動

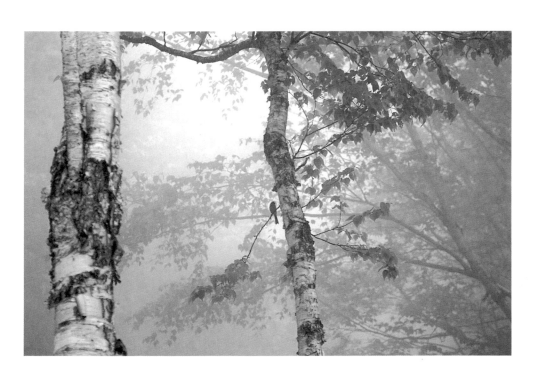

使用28～105mm伸縮鏡頭（的105mm端）　自動（+1EV補正）

D. 感到美麗、好極、可愛的瞬間，正是絕佳的按快門

當 您為您看到的東西受感動時，照片等於 已完成了一半了。接下來只是把那一份感情 表現在照片上而已。也許有人會認為這麼說 太隨便了，但是以照片來說，『受感動』是 非常重要、同時是最根本的一件事。

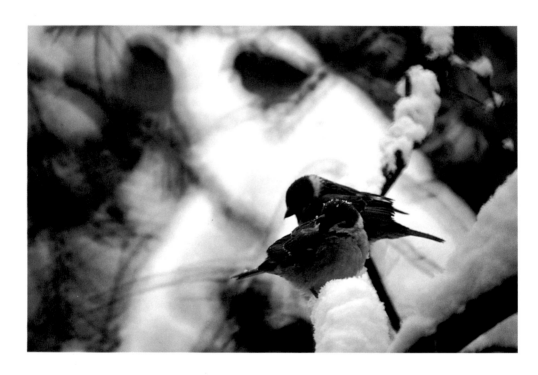

下著雪的有一天，麻雀們肩靠著肩停在樹枝 上。把羽毛撐張開來，想多取一些溫暖的樣子 看來好可愛。我微笑著，輕輕按下了快門。

　　　　　　　　　　　使用50mm鏡頭…光圈F8…快門速度自動

走慣了的街道上，稍加注意也能遇到意想不到的被攝物。這張照片是偶然看到映在車窗玻璃上的圖像。如果車的位置或太陽的方向不一樣的話，大概也沒看到的吧。在意料之外的地方也會有被攝物的。

使用28～105mm伸縮鏡頭(的105mm端)　自動

〈一點小智慧〉

沒帶照相機，也能練習掌握拍攝的時機。

為了一旦需要時能夠及時按下快門，平常就要意識著攝影，練習掌握拍攝的時機。例如和別人談話時，對方有一個很好表情的那一瞬間；或在紅綠燈處看到汽車闖過斑馬線的那一瞬間，用按快門的那一隻指頭「砰」一下敲上大腿或膝蓋。沒帶照相機，照樣可以做許多練習。

〈建議〉

人們把照片當做回憶、紀錄、甚至是藝術來觀賞。所以，只由您一個人欣賞會多麼沒意思。拍出好作品時也該讓別人看看，分享您的感動和驚奇。把別人的意見當作是一種提示，把它反映在您下次的作品上，也是一項樂趣啊。

「拍出想讓別人看的作品的話，多帥呀！」

第2章 尋找合意的被攝物

一個人有拿手的事情和不拿手的事情,而拍攝自己喜歡的被攝物,可以說是提高實力的捷徑。不知什麼是好、什麼感動都沒有的話,盡按快門也只有浪費軟片而已。人家說:**興趣造就專家**。對有興趣的事物自然會多懂一些,也願意更熱心地去接觸它。不要想得太嚴肅,就從**喜歡的被攝物**開始拍起,等抓到其中的樂趣和訣竅,再擴張攝影範圍也不遲。

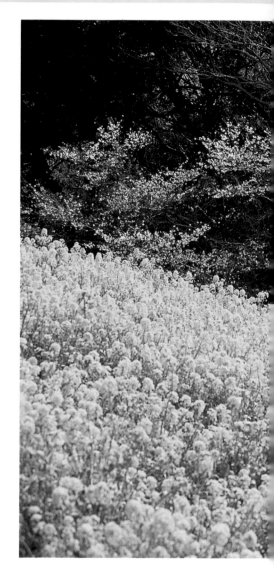

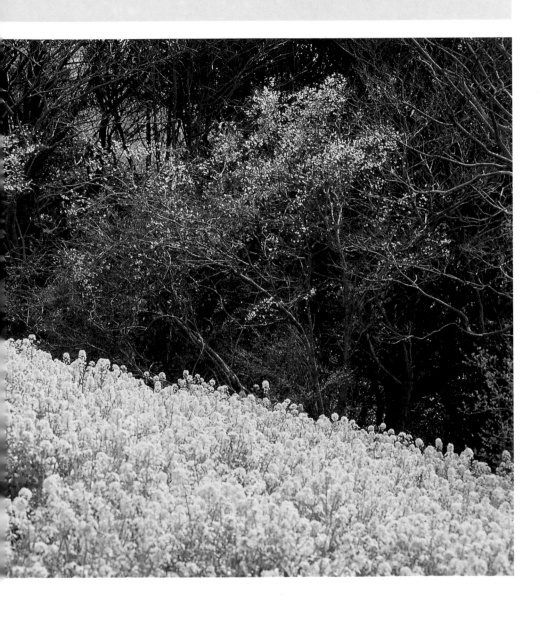

使用75～300mm伸縮鏡頭（的75mm端）　自動（+2/3EV補正）　**25**

A. 觀察被攝物

發 現想拍的事物，仔細觀察它也是一種方法。從哪一方向看起來形狀比較好、光線的情形、影子、背景又是如何等等。可能的範圍內，上下左右多繞一繞被攝物的周圍，也換一換角度、方向、遠近（距離）看看。在其中最喜歡的地方先「喀擦」一下。不要拘束於常識或固定觀念上，多想想變成照片（平面）會怎樣，再去找出好的角度和方向就可以了。

最 後，在您認為最好的地方「喀擦」過了之後，也不要就此滿足，再換換角度或方向「喀擦」幾下。看著沖洗好了的照片，才發現當時沒注意到的角度，也是常有的事情。

> 四角形立方體依拍攝的方向，就會有不同的形狀。

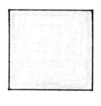

從正面看

從稍上方看

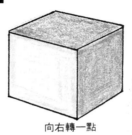

向右轉一點

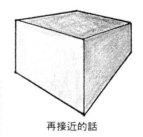

再接近的話

〈一點小智慧〉

發現好極了的被攝物，拼命按快門的心情可以充分瞭解。不過對方如果是不會動的，建議您不妨讓眼睛離開一下尋景窗。**作個深呼吸、冷靜**下來的話，常有發現陷阱(地上有個垃圾、畫面角落上有一條電線等)的時候。如要看到完成了的照片傷心，不如先來個深呼吸吧。

B. 早、午、晚、深夜，被攝物的形象和風景都會變

太 陽的位置、早晚帶紅的斜光和大白天強烈的直射光線，還有陰天和下雨天，何況白天和夜晚不同時間的話更不用說，在同一個地方也會展現出完全不同的世界呢。把這件事牢記在心裡，去拍符合您想像的照片吧。

使用50mm鏡頭⋯光圈F16⋯快門速度30秒 **27**

使用30mm鏡頭…光圈F4…快門速度　自動

雖 然拍了照，但是拍過後就不去理會那些
照片的話，是不會有進步的。看著完成的照
片高興、或反省，要培養出從許多拍過的照
片中選出好照片的眼力，演練下次攝影的作
戰計畫才是。

自 己拍的照片總是較有感情的。可以偶而
請較親近的人看看，聽聽他們的感想和意見
也不錯。

還 有，不要看到拍壞了的作品就灰心了。
拍攝次數愈多就會愈進步，這就是攝影。
不可能一開始就會拍出您想要的照片的。
「失敗為成功之母。」把失敗當做是進步的
材料，追究其原因的話，就等於是再向前邁
出一步了。

◎仔細看拍過的照片
◎請家人和朋友看
◎拍壞的作品是最好的老師

使用28～105mm伸縮鏡頭（以70mm左右拍）自動

好好記住這些話。

D. 選用適合自己的軟片

首 先，以一般軟片為對象，說明軟片的種
類和特徵

```
彩色軟片 ─┬─ 負片軟片
          │
          └─ 正片軟片
```

負片軟片
- 軟片顯像後，不需另行印製即可將軟片放在投影機、幻燈機等上觀賞。
- 以使用於印刷業為主。攝影時可表現微妙的色調，但曝光的容許範圍較狹窄（設定失敗時的影響較大）。

正片軟片
- 也可洗印到相紙上。
- 明暗以相反的狀況顯示出來的軟片。通常看到的洗印好了的照片，就是從這種軟片印出來的。
- 不需在意曝光情形和早晚色彩的變化，可以放心拍攝。需增印許多張時，也可在任何地方以低廉成本印製。

黑白軟片

● 只以黑與白構成的負片軟片。
● 將此軟片上之影像洗印(燒在相紙上)的照片，通稱為「黑白照片」。

※曝光：就是照在軟片上的光線的量，是以快門的速度和光圈的大小決定的。曝光多時會亮一些，曝光少時就會暗一點。

※ISO 400的靈敏度(感度)比ISO 100高。

*此*外，軟片的感度(感受光線的程度)以ISO表示，其數字愈大感度就愈高，數字愈小感度就愈低。

⇐ 〔感度低〕 ▬▬▬▬ 〔感度高〕 ▬▬▬ ⇨

感度低	感度高
光線弱時感光需較長時間	光線較弱時，能比低感度軟片更快感光
快門速度會變慢，擔心手會動。且光圈開大的可能性大，符合焦點的範圍會變小。	能用高速快門速度，因此手動的機會較少。光圈也可轉小，符合焦點的範圍可較大。
可拍出平順的描寫(微粒子)	ISO感度超過400時，畫面會有粗糙的感覺
洗印照片就有利。	洗印照片較不利(成本較高)

*如*上所示，高感度軟片和低感度軟片各有利弊，無法決定何者較好。提議平常使用ISO100～400就可以了。

• •

〈建議〉
無論做什麼事，選用合於目的的材料是最基本的作法。使用合於攝影目的的軟片是當然的事，但一開始就使用數種軟片反而會混亂了。所以，讓我們從一種軟片開始吧。例如：感度太低怕容易手動的話，可以選用高感度軟片；為了放大，需要微粒子的話，就用低感度軟片。讓我們先從熟悉一種軟片開始吧。

『魚與熊掌，不可得兼。』

E. 爲了更接近想表達的意念

把 各種事情委任給相機，專心拍攝也無不可。但要實現想像中的表現，卻需要某種程度的知識和操作方法。例如：要讓主要被攝物從背景離開(浮出)什麼程度、要讓它瞬間停止、或要它流動以表現動態等等。只要稍微知道一些相機的機能和操作，就可能拍攝出更接近您表現意圖的照片呢。

■ 鏡頭、畫角、和表達能力
畫角(拍攝角)

●影像圈
照片完成時是四角形的。但因鏡片是圓形的，所以在相機內，圓形的影像會倒著投影出來(叫做影像圈)。再把它切割成四角形拍出來就是。

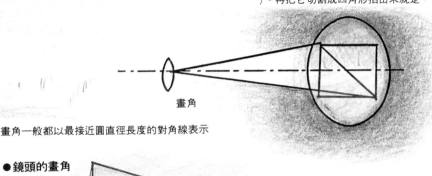

畫角

畫角一般都以最接近圓直徑長度的對角線表示

●鏡頭的畫角

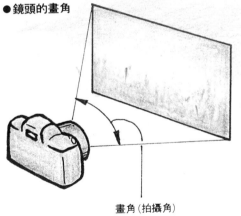

畫角(拍攝角)

把拍攝的範圍以角度表示出來(一般都以畫面的對角線表示)

廣角(60度以上)

望遠(40度以下)

標準(40～60度)

鏡頭的種類	廣　角			標　準	長焦點(望遠)			
鏡頭的焦點距離(mm)	24	28	35	50左右	80	100	200	300
鏡頭的畫角(度)	84	75	62	46左右	30	25	12	8

〈一點小智慧〉

以焦點距離40～60mm的鏡頭做為標準鏡頭，焦點距離比這短的叫做廣角，比這長的叫做望遠或長焦點，以供區別。

但是正式的望遠鏡頭是在凸鏡片之後套上凹鏡片，把全長作成短於焦點距離的遠距離型的鏡頭才是。

〔單焦點鏡頭〕

只有一個焦點距離的鏡頭

(如：28mm…50mm…100mm…200mm等)畫角都固定下來了，所以被攝物的大小或平衡就只有用拍攝距離來調節了。此類鏡頭以開放F值的較亮鏡片較多，有利於拍攝灰暗的被攝物或朦朧的效果。

※開放F值：表示鏡頭亮度的數字，數字愈小愈亮

〔伸縮鏡頭〕

能把焦點距離連續變換的鏡頭

(例：28～80mm　　　35～135mm等)

持有單焦點鏡頭數個份的焦點距離，也可使用其中間範圍的焦點距離。其開放F值比單焦點鏡頭稍暗，但能扮演數個鏡頭的工作，省去替換鏡頭的麻煩，攜帶也很方便。

★ 鏡頭畫角不同時之表達能力之差異

廣角鏡頭	標準鏡頭	望遠(長焦點)鏡頭
可拍攝廣大範圍	最接近人的視角和遠近感，所以表現也最自然	可以把遠處的東西放大來看，但是可拍範圍狹小
拍起來近者大，遠者小，可以表現遠近感	單焦點鏡頭中亮的較多，因此單眼相機的視窗也較亮，好用	前後的模糊度大，可把它利用來強調遠近感或主要被攝物
狹窄場所拍攝廣大範圍時很方便，但是焦點距離愈短，影像的歪斜愈厲害		焦點距離愈長，前後距離愈會被壓縮，手動很容易看出來，但是影像的歪斜則較小
廣大範圍內焦點都符合，手動也不會明顯		

【1】相機在同一位置時

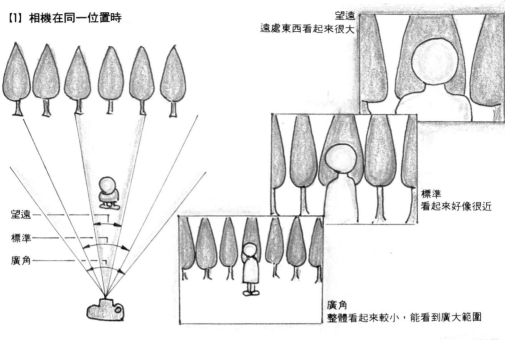

望遠
遠處東西看起來很大

標準
看起來好像很近

廣角
整體看起來較小，能看到廣大範圍

【2】要求人物（被攝物）同樣大小時，背景描寫就會不同

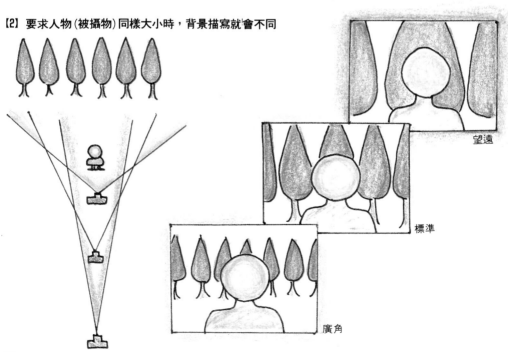

望遠

標準

廣角

34

把黃色球拍攝成同樣大小時，距離感的差異

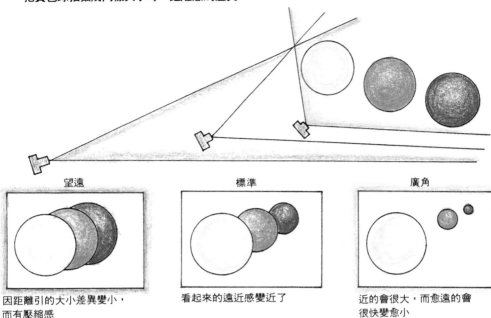

望遠
因距離引的大小差異變小，
而有壓縮感

標準
看起來的遠近感變近了

廣角
近的會很大，而愈遠的會
很快變愈小

●小型照相機，也能拍出好照片來

和單眼照相機比起來，又輕又小就是小型相機的特徵，也是好處。放在小袋子裡輕輕鬆鬆到處走，遇到意外的被攝物就能夠立刻拿出來「喀擦」一聲。對這種拍照機會可是威力強大著呢。拍攝快照也不

會讓對起警惕心，能夠拍到最自然的表情呢。現在更有內藏閃光燈、有伸縮機能、具備各種攝影方式的小型相機。如果能善用那些機能，一定可以更充實您作品的品質和內容的。

〔小型照相機〕

小又輕。攜帶方便

〔功能齊備的單眼照相機〕

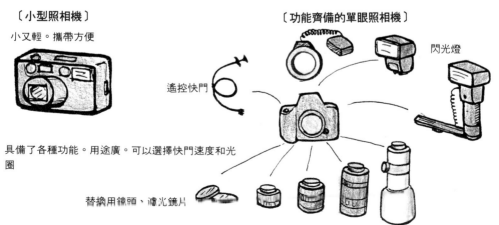

遙控快門

閃光燈

具備了各種功能。用途廣。可以選擇快門速度和光圈

替換用鏡頭、濾光鏡片

28_{mm}

這是單焦點的小型相機常採用的畫角。和一個人無特定目標時看的視野很接近，可說是很容易親近的廣角吧。前面的東西很大，遠方的東西就變小了。

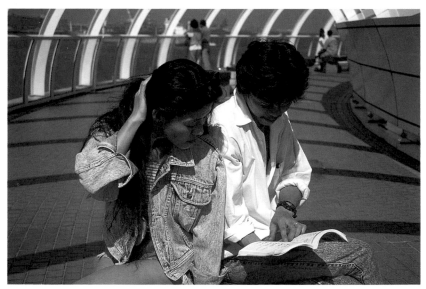

50_{mm}

單眼相機，從很早就把50mm左右做為標準鏡頭在使用。在單焦點鏡頭裡被用得最多，開放F值很亮，也是它的特色。近拍用Macro（Micro）鏡頭也有許多50mm前後的商品在賣呢。

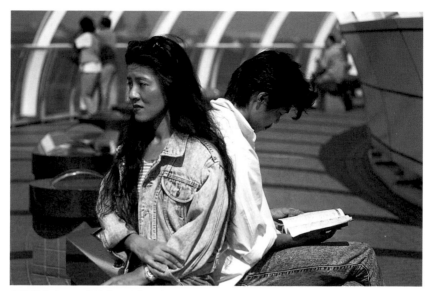

100mm

把標準加上一點望遠效果感覺的畫角。背景的模糊度很好看，所以常被愛用做肖像用。如果是這個程度的話，也可以不要在意手動，去利用它的吧。

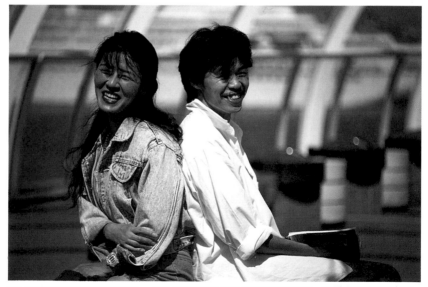

200mm

可以感覺到相當強的望遠效果。如果使用焦點距離比這個長的鏡頭時，就需要用到三腳架了。

② 光圈是什麼呀？

光 圈被裝在鏡頭裡面，從外部是看不到的。正像我們在光線刺眼時或在黑暗處，瞳孔大小會變化一樣地，它是控制照在軟片上光線的量的機構。數字愈大光圈會愈小（絞小光圈），到達軟片的光的量也就愈少。而數字愈小（打開光圈），光的量就會愈多。通常會在前面加一個F，以F2.8…F11等方式表現。

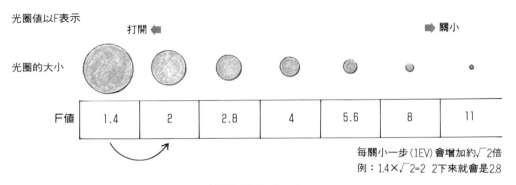

光圈值以F表示

打開 ← → **關小**

光圈的大小

F值	1.4	2	2.8	4	5.6	8	11

每關小一步（1EV）會增加約√2倍
例：1.4×√2=2　下來就會是2.8

把光圈完全打開的狀態叫做開放。這光圈值就稱為開放F值，會因不同鏡頭而有所不同。

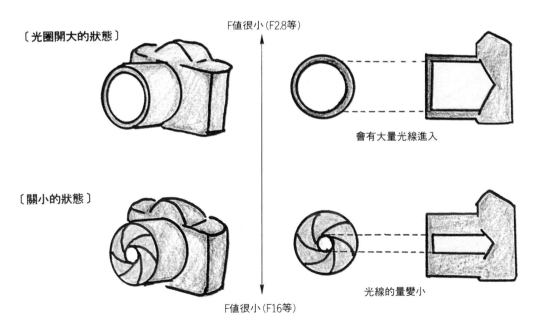

〔光圈開大的狀態〕

F值很小（F2.8等）

會有大量光線進入

〔關小的狀態〕

光線的量變小

F值很小（F16等）

隨著光圈的開關（開大或關小），合於焦點的範圍也會改變。這叫做〝被攝範圍深度〞。光圈開大，被攝範圍深度會變淺；關小，會變深。

例：比起F2.8，F11時合於焦點的範圍比較大（被攝範圍深度較深）。

被攝範圍深度（合於焦點、看得見的範圍＝深度）

※但在單眼相機的尋景窗裡，看不到關小的狀態（是用開放在看）

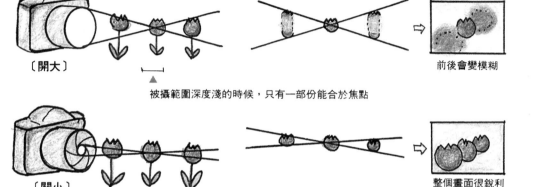

〔開大〕

被攝範圍深度淺的時候，只有一部份能合於焦點

前後會變模糊

〔關小〕

被攝範圍深度深的時候，很大範圍都能合於焦點

整個畫面很銳利
（看不出後的模糊處）

被攝範圍深度會因下示條件而改變。

還有，對了焦點位置的前面會淺一點，後面會深一點。

	淺	深
光圈	開大	關小
鏡頭的焦點距離	長（望遠）	短（廣角）
向機到被攝物的距離	很近	很遠

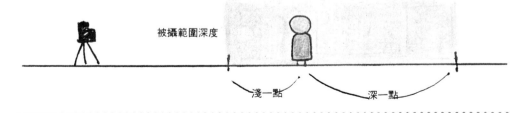

被攝範圍深度

淺一點　　　　深一點

〈一點小智慧〉
看一件不清楚東西的時候，有沒有過瞇著眼看的經驗？這也是利用瞇上眼睛會使被攝範圍深度變深的現象，本能地去做的行爲。

使用28～105mm伸縮鏡頭（的50mm前後）　光圈F11　快門速度自動

③ 快門速度是？

是 用時間調節照上軟片的光線量的機能，以「秒」為單位。通常只用分母的數字表示（1/60→60），而數字愈大，快門速度就愈快。並且，比一秒長的快門速度都會在數字後加S(Second)來區別(2秒→2s/2"4秒←4s/4")。

快門速度用分母的數字來表示(例：1/30→30)

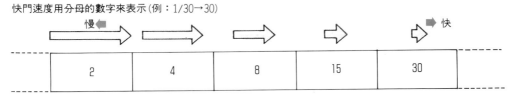

慢 → 快

| 2 | 4 | 8 | 15 | 30 |

1段(1EV)數字會變成約2倍(速度約為1/2)
※ 有的相機還會顯示這些的中間數字

所謂快門速度，就是藉快門的一開一關來攝取光線。

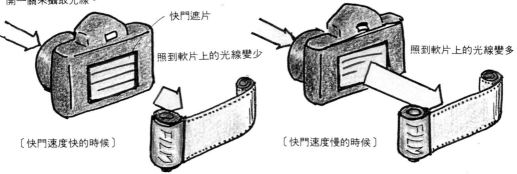

快門遮片

照到軟片上的光線變少

照到軟片上的光線變多

〔快門速度快的時候〕　　〔快門速度慢的時候〕

快 門速度運用得好的話，可以抓到動的被攝物停止的瞬間，也可以表現出動感。

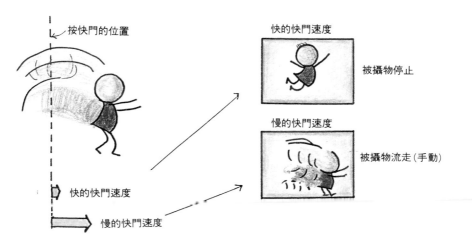

按快門的位置

快的快門速度

被攝物停止

慢的快門速度

被攝物流走(手動)

快的快門速度

慢的快門速度

④光圈和快門速度的關係

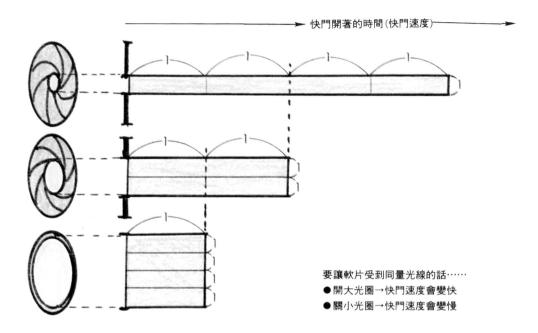

快門開著的時間(快門速度)

要讓軟片受到同量光線的話……
● 開大光圈→快門速度會變快
● 關小光圈→快門速度會變慢

"**關**小光圈時,被攝範圍深度會變深,合於焦點的範圍會變廣。"
"加快**快門**速度時,可以拍到瞬間的影像。"
(這些的相反情況也)都記住了嗎?再一項重要的事情是,光圈和快門速度經常都是相對的關係,一方起了變化,另一方一定隨著變化。例如加快快門速度,光圈就開大;關小光圈,快門速度就會自動變慢。這件事情要充分地瞭解才可以。

〈一點小智慧〉
看到眼前的風景,想要有合於廣大範圍的焦點,就把光圈關小了。這是很好的做法。
但因快門速度會變慢,「擔心手會動?」那就使用三腳架吧。

🖐 用自動對焦(AF)相機對焦點／焦點鎖定

把 焦點區(尋景窗中央的固定處)對到想要對焦的點,按下一半快門,焦點就對好了。保持這個狀態(半壓快門的狀態)就叫做「焦點鎖定」。在使用AF相機時,這「焦點鎖定」是不可或缺的技巧。多次加以練習,趕快熟練它吧。

焦點鎖定——自動對焦(AF)相機的

▼視窗

焦點區
(想要對焦的點)

① 首先,先做畫面的構圖(決定構圖)

② 把想拍的對象放進焦點區。

③ 改變構圖,把快門全部按下。半壓快門〝鎖定焦點〞。

假 定有兩個人並排著在微笑。這時候如果忘了做焦點鎖定,那將是一場悲劇。焦點會通過兩人中間,直接對到後面的風景呢。這是失敗作品的代表作,叫做「中央穿過」。在您以為很熟悉了以後,也不要疏忽了。

焦點鎖定(中央穿過)

做了焦點鎖定的照片

兩人的焦點正確

只作拍攝的照片(沒作焦點鎖定)

焦點對在背景上,兩人的焦點模糊(中央穿過)

〈建議〉
使用AF時,很容易會把被攝物擺在中央。請多利用焦點鎖定,有效地使用畫面吧。

🔄 濾光鏡片

只 選擇照片表現上需要的光線,遮開不需要的光線,這就是濾光鏡片扮演的過濾器的角色。有的濾光鏡片還可以保護鏡頭不受灰塵或傷害。

〈濾光鏡片的角色〉

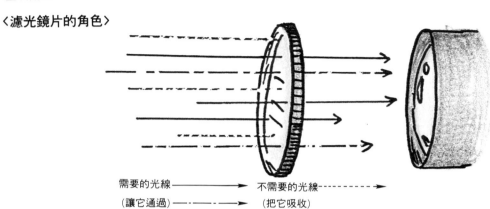

需要的光線 ─────────→　不需要的光線 ------→
(讓它通過) ─·─·─→　(把它吸收)

★ 濾光鏡片的種類
● 玻璃濾光鏡片
很容易處理的一般性濾光鏡片。因係套在鏡頭前框,需使用與鏡頭直徑相同者(直徑比鏡頭大的濾光鏡片,只要有Step-up Ring即可使用)

濾光鏡片直徑

＊Step-up Ring:變更直徑大小的環扣
　(例如:濾光鏡片直徑＝58mm…鏡頭直徑＝55mm時…使用58〜55的環扣,但是鏡頭的直徑較大時,就不能用)

這直徑需配合鏡頭直徑

旋轉進鏡頭前框

●塑膠濾光鏡片

方形的濾光鏡片。因需插入托架上使用，可用在各種大小的鏡頭上，用途較廣泛。但是比起玻璃製，較易受傷。

插在托架上使用

濾光鏡片托架

●膠質濾光鏡片

以膠或三醋纖維素(Triacetyl Cellulose)製成的很薄的濾光鏡片。

備有各種微妙的顏色，可重疊使用，但很纖細易受傷。

套在專用托架上使用。也可用剪刀剪下使用。

★主要的濾光鏡片

●UV（無色）

遮開使遠景模糊的紫外線也可做保護鏡頭之用

●PL（灰色）

能除去反射光。可描寫遠景或雲彩，但陰天時之效果較弱。

●W/LBA（琥珀色）

壓抑陰天與雨天藍色調的色溫轉換用（Reversal用）

●C/LBB（藍色）

壓抑早晚紅色調的色溫轉換用（Reversal用）

●FL（紫色）

壓抑日光燈的綠色

●SOFT/FOGGY（無色）

軟焦點效果用（亮的部分會滲透出來，變成夢幻般的描寫）

●CROOS（無色）

光條效果用（從點的光源會有幾條光芒出來）

＊對黑白攝影有對比變換用、對彩色攝影有做為幻想色調用的紅、橘、黃、綠等色之鏡片。

第3章 正式拍攝

先 和風景聊聊天吧。

「不可能和風景聊天的嘛」您是不是這麼
想？被風景感動、趕快拿起相機按快門之
前，先用平靜的心和寬敞的心情看看眼前的
風景（就是和它聊天），再想一想，究竟是什
麼引誘了您，您為什麼想拍它？這個態度，
對風景的攝影是非常重要的。

「**和** 風景聊天」，其實就是為了要您定下
心來面對它，穩定下來，按出充滿感情的一
下的方法。務請您要試試看。

〈建議〉

到一個風景美麗的地方、或第一次去的地方，我們
常會無意之中想把那個這個都拍進去，眼睛貼著尋
景窗、腳一面後退，或想用廣角鏡頭把全部都拍攝
進去。結果，看到洗好了的照片上，由天空和大地
分成兩色的風景裡，點綴著扁平的山和用放大鏡才
看得到的樹木，不過是一張平平庸庸的照片而已。
好灰心。

首先您要停止〝廣大的風景就用廣角鏡頭″的萬事
全包主義。您要先想一想什麼東西感動了您，您想
怎麼樣拍什麼地方，怎樣切割好較好，計算（加加減
減）什麼是您需要的。然後再開始拍，才會有合意的
作品出現。『**貪心是失敗的原因**』呢。

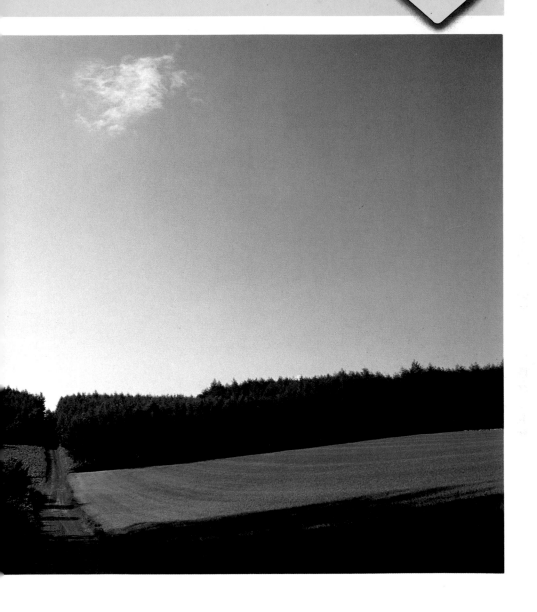

使用28～105mm伸縮鏡頭（的35mm前後） 自動 **49**

A. 前景遠景的處理不同，照片也會不同

「**前**（近）景」「中景」「遠景」。把這三者處理得好，對強調深度和主題會很有用。例如很難表現深度的風景的時候，在前景擺個東西就能夠表達遠近感，而把前景模糊一下，就可以強調主題了。同時，也拍一張焦點對準前景的吧。說不定還會是一張很好的照片呢。累積這種經驗之後，焦點要對準前景或遠景，亦或是中景等，融會貫通了自己的攝影意圖、創造出獨自的表現方法之後，您得到的樂趣一定也會倍增的。

近、中、遠景的處理方法

近　　　中　　　　　遠

模糊掉前景
強調遠景（焦點對準遠景）

近、中、遠景都有的圖

以進景的花作主題（焦點對準花）

B. 強調色彩或者藍天 ═ PL濾光鏡片

碰到東西反射回來的光(偏光)，PL(偏光)濾光鏡片正具有除去這種光的功能。

在風景攝影時，因爲可以除去空氣中由灰塵或水分亂反射過來的光線、可以鮮明地描寫遠景或浮在藍天的雲、可以除去發生在樹葉和花瓣表面的反射，它也有使色彩鮮明的效果。這效果最顯著的是晴天順光(太陽從背面照過來)的時候。反光或陰天時就不太一定了。還有，水面和玻璃窗的反射或透光也可以消除。在晴朗天氣裡拍攝風景的話，一定要用用看。

〈PL濾光鏡片〉

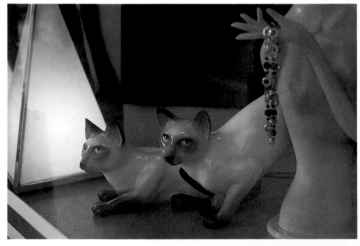

使用50mm鏡頭…光圈F8快門自動

(只在線條銳利的那一幅，用了PL濾光鏡片)

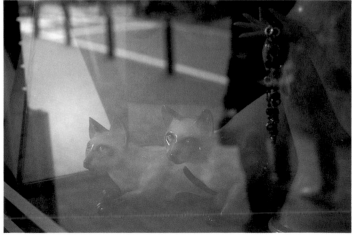

● PL濾光鏡片

PL（偏光）濾光鏡片正像是只讓某一方向來的水　了。
通過的瓣模一樣。
把這瓣模豎起來，就可以切除反射過來的橫波　　※把相機擺豎的時候，濾光片也要重新再轉，確認它可以
　　　　　　　　　　　　　　　　　　　　　除去反射。

PL濾光鏡片是由兩層外框構成。
使用時請轉動外側框使用。

反射過來的橫波

※AF相機時請用CPL（Circular PL／圓偏光）濾光鏡片。

順時鐘方向

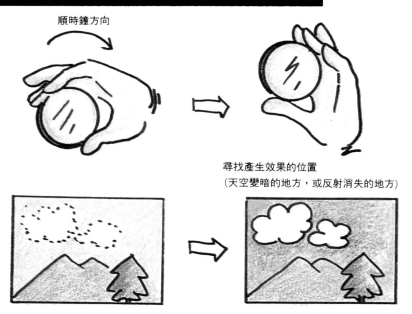

尋找產生效果的位置
（天空變暗的地方，或反射消失的地方）

※轉動濾光鏡片時，一定要順時鐘方向轉！把要緊的濾光
　鏡片掉落了可不是玩的。
※因為會變暗，請注意手的擺動。

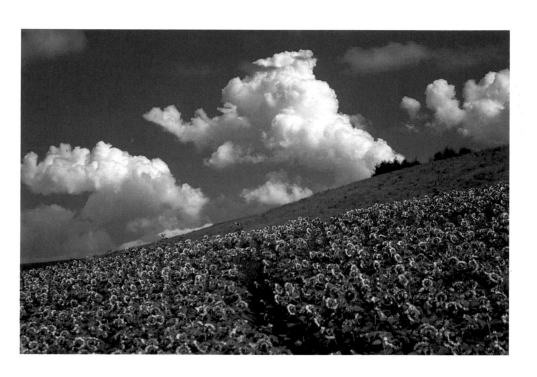

C. 早、晚和日出、日落

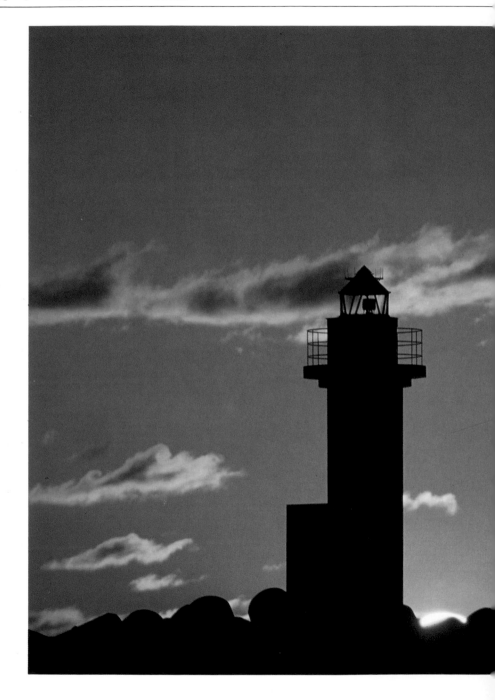

54

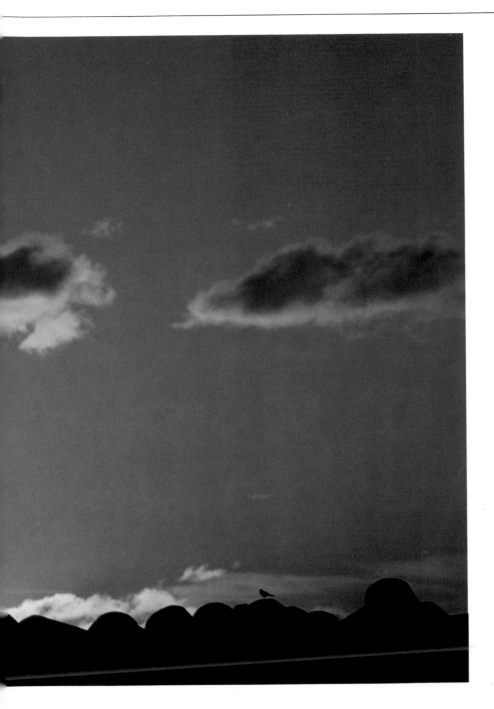

早 晨和傍晚時，陽光因為需要通過很厚的大氣層，會變成難於擴散的光線，也就是帶紅色的光線。攝影用軟片是被做成在白天陽光下能有良好發色的，因此在早晨或傍晚時拍攝難免會帶紅色調。彩色負片在洗印時多半可以補正調整，但是彩色正片在洗印時卻是無法補正，請注意。

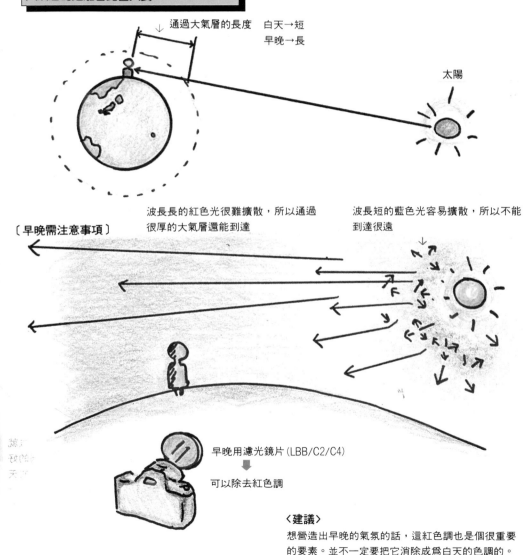

早晨或傍晚時太陽是斜的，因此陽光通過大氣層的距離會比白天長。

通過大氣層的長度　白天→短
　　　　　　　　　早晚→長

太陽

〔早晚需注意事項〕

波長長的紅色光很難擴散，所以通過很厚的大氣層還能到達

波長短的藍色光容易擴散，所以不能到達很遠

早晚用濾光鏡片 (LBB/C2/C4)

可以除去紅色調

〈建議〉
想營造出早晚的氣氛的話，這紅色調也是個很重要的要素。並不一定要把它消除成為白天的色調的。

天 空染成大紅的晨或傍晚，是很會使人感動的。想把那份感動留下來，也想讓別人分享，是每個人都會有的心情。可是洗出來的照片和當時的感動差太多了，有沒有過這種經驗？那個，大部分的原因是在曝光（簡單說就是所表現的亮度）的失敗。

現 在的照相機，把朝日、夕陽的攝影也都考慮進去了，所以不要特別做什麼操作，大致也可以得到正確的曝光的。不僅是泛紅的天空，有時還會有太陽直接跑進畫面裡等，各種各樣的場面，而攝影者的想法和相機判斷的曝光也會有出入的。還有，洗印再現時也會有同樣的要因（印製機和攝影者的意圖相違）發生，結果變成沒有一件合意的情形。那麼，到底要怎麼辦才好？因為情況很多，不可能提出完整的答案的。不過在這裡可以提供一個簡單的攻略法。

（1）彩色負片軟片的時候
彩色負片軟片在洗印時可以改變色調和亮度，因此可以拿著印過一次的照片去，以那張做樣品提出「天空更紅一點」等修正的話，應該可以拿到滿意的完成品了。

（2）正片軟片
相機選定的曝光會直接顯示在軟片上，所以在拍照的時候需要想一些辦法。先用相機選定的曝光拍一次，然後再用"階段曝光"（請參照圖解）拍拍看就可以了。

〔階段曝光〕(BRACKETING)
把曝光度向前後推移〔正確→超過(亮一點)→不足(暗一點)〕

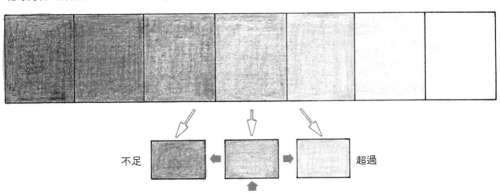

不足　　　　相機選的曝光值　　　　超過

●方法●
● 使用補正用色盤(+1/-1)
相機上有"自動補正"機能時設定到這個符號上

〈一點小智慧〉
在拍攝夕陽的現場，常會看到有人在太陽一下去就馬上收拾回家。難得有良好條件可以拍攝夕陽的好地方，這麼做，損失太大了。太陽下去之後的天空，還會讓我們看到許多戲劇性的變化呢。一刻一刻轉變的天空顏色，到最後成爲深藍色以前，都無法放開我的眼睛。馬上收拾東西的人，千萬別放棄了可能拍到難忘的一幅的機會。太陽下去時，攝影作業才只完成了一半而已呢。

D. 拍出美好的新綠和紅葉

新 綠和紅葉,是大自然讓我們快樂的、一年一度的禮物。它們,同時也是勾起您拍攝意願的誘惑。爲要能把那華麗的美留在照片裡,請您實行下列的事情:

◎利用透過光線(表現稍亮一點會很美麗)

◎用PL濾光鏡片消除樹葉表面的光澤,就會有很鮮明的色調

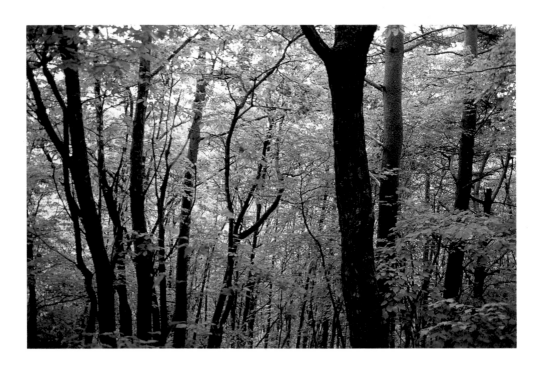

使用28～105mm伸縮鏡頭(的50mm前後) 自動(−2/3EV補正)

◎背景選擇藍天或較暗地方，就
　能顯現鮮明度

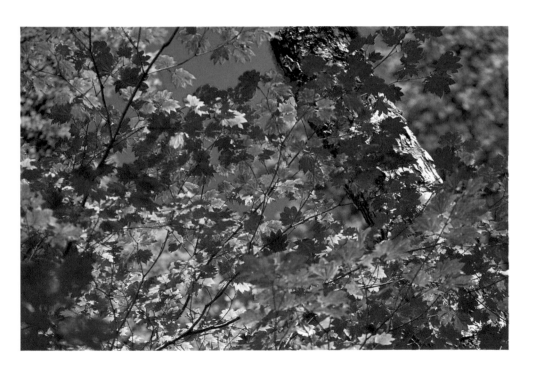

E. 雨天是遇上意外被攝物的機會

不要說是下雨天，就放棄了攝影。沈穩的情景和近乎灰色的無彩色世界，可以讓您作出不被那多朵多姿矇混的表現呢。一波波的傘和車輛濺起來的水花，模糊的山影和戴著水滴的花、草。

來！拿著相機走吧。擔心相機會淋濕的人。沒錯，器材弄濕了，可不是好事。可能會引起故障或發霉呢。現在就來介紹一下一些簡單又方便的用具吧。

〈雨天的附屬裝備〉

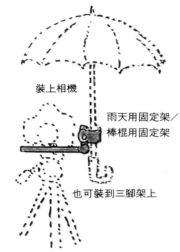

裝上相機

雨天用固定架／棒棍用固定架

也可裝到三腳架上

直接裝上相機、或三腳架上使用

〔相機用雨衣〕

人也可以進去

只套上相機

〈雨天的保養〉

淋了雨的器材一定要保養

用吹風機吹乾 (用除濕機也可以)

要離開30mm以上

附在鏡頭上的水滴被鈉光燈 (Natrium燈) 的紅色光一照，生出了意想不到的班點，無意中演出了一個幻夢的世界。

使用35～105mm伸縮鏡頭 (35mm端)　　自動

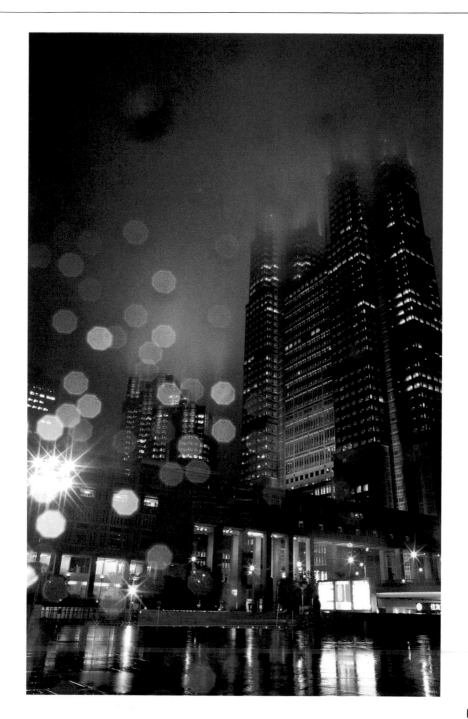

F. 拍攝煙火看看

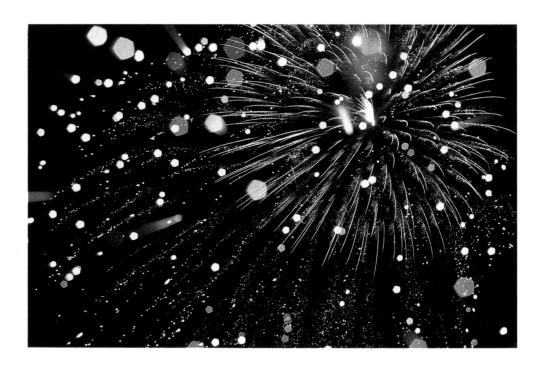

使用70～210mm伸縮鏡頭　光圈F8 Bulb(曝光2次)▲

使用28～105mm伸縮鏡頭(28mm端)光圈F8 Bulv

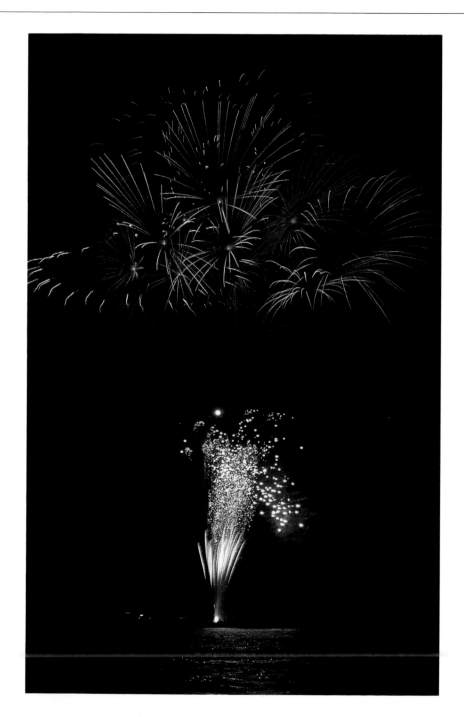

我們來拍拍夏天的鄉土詩、煙火吧。在畫面裡拍一個大大的花朵也好，把您想要的數量和色都拍進去也好。習慣了以後，可以改變大小，或在想要的地方重疊好幾個，以漆黑的天空做背景，描繪出鮮明的彩色世界吧。

小型相機也能拍煙火，但最好在快門速度上有Bulb(B)或Time(T)機能的相機比較方便。如果有三腳架或附有鎖定機能的遙控快門，就更方便了。

※遙控快門：接在相機上可以按快門的附屬品。可以不直接碰觸相機操作。

※Bulb(以B表示)：按著快門的時間，快門都會一直開著的機能。裝在曝光方式中的M裡。

※Time(以T表示)：按下快門時就打開，再按一次快門就會關閉的機能。

利用快門速度的Bulb(或Time)把快門一直開著的話，可以拍到那段時間裡打上來的全部煙火。這時如能使用附有鎖定機能的遙控快門，就會很方便了。單眼相機在快門開著的期間無法從視窗確認影像，因此需要使用三腳架先決定並固定想拍的範圍才好。

〈煙火的拍攝方法〉

(1)裝在三腳架上，決定畫面位置。

(3)拍進想要的數量。(拍2～5次較適當)

(2)使用單眼相機時，按著的時間尋景窗看不到東西。

按下

設定爲
ISO：100
快門速度：Bulb(B)
光圈：F8

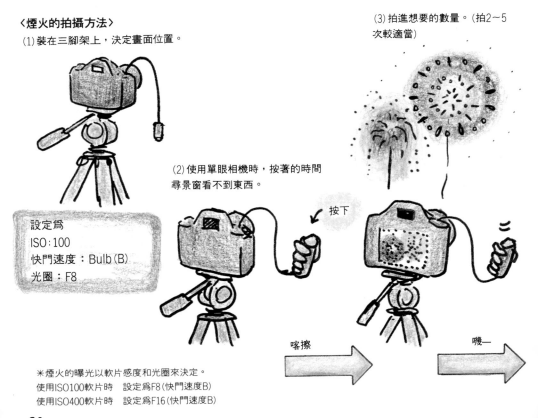

喀擦

嘰—

※煙火的曝光以軟片感度和光圈來決定。
使用ISO100軟片時　設定爲F8(快門速度B)
使用ISO400軟片時　設定爲F16(快門速度B)

〈需準備的東西〉

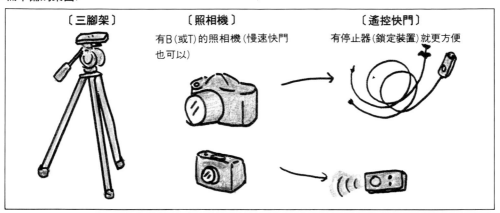

〔三腳架〕

〔照相機〕
有B(或T)的照相機(慢速快門也可以)

〔遙控快門〕
有停止器(鎖定裝置)就更方便

中途如果打上來了不想拍的煙火時,可以用手遮住鏡頭前方。

纜線遙控快門

黑色厚紙(鏡頭蓋或手也可以)

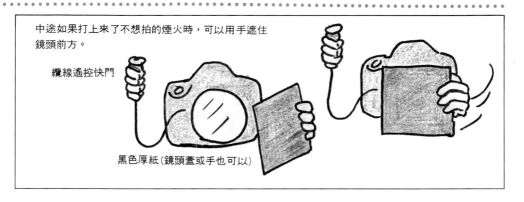

(4) 喀擦

喀擦

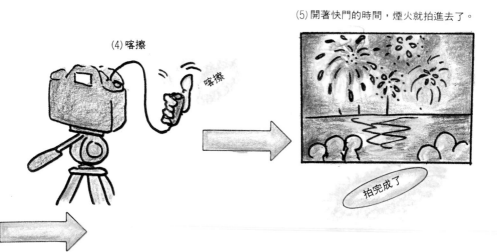

(5) 開著快門的時間,煙火就拍進去了。

拍完成了

G. 拍一下夜景

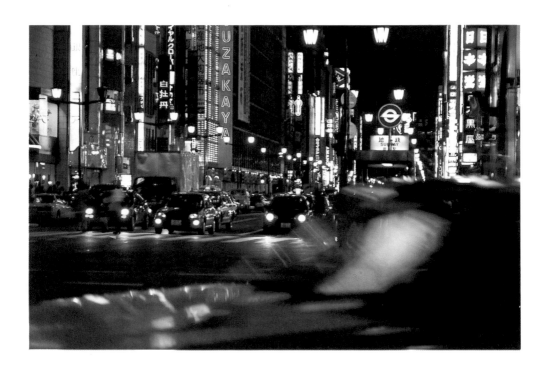

在銀座四丁目等紅綠燈時拍的快照。空曠的路面剛好被左轉過來的車輛填上了。

使用50mm鏡頭　光圈F1.0自動

人 作出來的華麗夜景，也是魅力之一。暗的地方會想用閃光燈，但光線總夠不到遠處的被攝物，就只有把快門速度放慢了。所以

要用上三腳架，並且和拍煙火的時候一樣地，用上遙控快門就方便了。

●夜景攝影的曝光，會隨著哪裡有多少「點光源」而有所不同。先用相機自己的計算「喀擦」一下。接著補正到正(加)的一面(請參照下一項H的「想把雪花拍得白的話」)拍攝就可以了。拍夜景的時候，與其做1/2、1/3等微妙的光圈調整，不如索性做1～2的光圈補正才看得到效果。

●拍有動作的夜景時，就用快門速度來做個變化吧。在攝入車輛前燈後燈軌跡的夜景攝影時，為要把光線的流動描寫成自己喜歡的模樣，可以變換快門速度拍看看。

〔夜景的快門速度〕

快門速度快(約1/2秒以上)

快門速度慢(約1秒以下)

H. 想把雪花拍得白的話

爲 要把亮的和暗的都平均加以描寫，照相機的曝光計把"反射率18%的灰色"做爲明亮度的基準。因此拍一般的被攝物是不會有問題的。但是要拍像雪景那樣的一大片銀色世界時，因爲相機無法理解全白的東西，就會把它當做是灰色。結果，拍出來的照片就會是灰色的雪景。

如 要防止這種事情，**需要做正（加）（超過）面的曝光補正**，藉著給予多餘的光線，把它表現得明亮一點。

* 負片底片時，可以洗的白（淡）一點，和照相館討論一下吧。

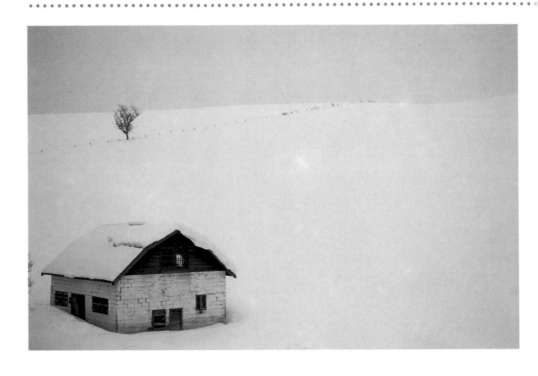

　　　　　　使用28～105mm伸縮鏡頭（的70mm前後）　自動（+1EV補正）

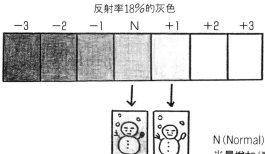

反射率18%的灰色

| −3 | −2 | −1 | N | +1 | +2 | +3 |

〈一點小智慧〉
要表現雪的白色，用光圈加一前後的
補正比較恰當。但是畫面裡有濃色彩
的東西或黑色東西的話（如樹木、裸露
的道路等），就要看程度減少補正的量
了。

N（Normal）（相機設定的曝光度）→+1光圈（+1EV）＝
光量增加（表現得亮一點）

＊1EV＝光圈固定，放慢快門速度
快門速度固定，打開光圈

補 正方法通常是利用相機上的補正機能。但是相機上無此機能時，就要把曝光方式切換到手動方式，在尋景窗內的曝光計確認並

測試適當曝光度之後，再決定要打開一光圈，或把快門速度放慢一段，來做加一的曝光補正。

〈補正的方法〉

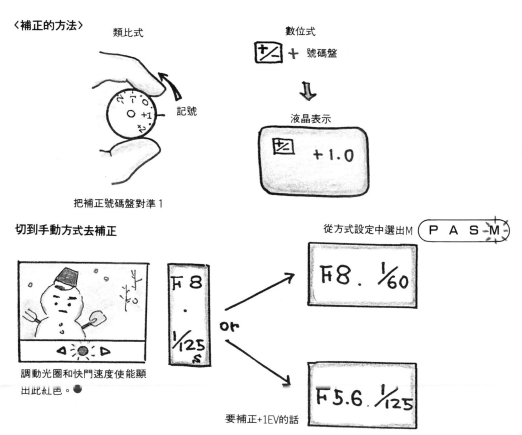

類比式

記號

把補正號碼盤對準 1

數位式

± ＋ 號碼盤

液晶表示

± +1.0

切到手動方式去補正

調動光圈和快門速度使能顯出此紅色。●

F 8
・
1/125
s

or

從方式設定中選出M （ P A S M ）

F8. 1/60

F5.6. 1/125

要補正+1EV的話

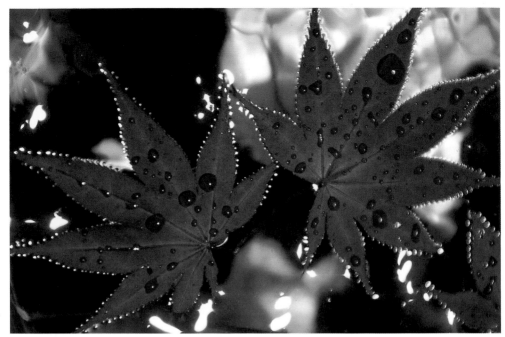

浮在水面上的紅葉。

把搖擺的水面，用高速快門速度停下來看一看。

使用28～105mm伸縮鏡頭（的105mm端）快門速度
1/125秒　光圈自動

輝 映在炎夏的太陽或鮮紅夕陽下的海，確是夠美，是一幅定想把它留在照片裡的風景。如果想強調水面的閃爍，只用相機計算的曝光度就可以了。但是其他的部分，例如周邊的海或天空的顏色想表現得亮一點的話，就要做**加1光圈前後的曝光補正**。也用階段曝光攝影下來就更安全了。

使用28～105mm伸縮鏡頭（的105mm端）　自動

A. 肖像照片

以 人物的臉部爲主題攝影的照片叫做肖像照片。

爲 要表現主題（人物）而選擇環境或背景是重要，沒錯，但也不需要把人物和背景的雙方都描寫得很銳利。尤其拍攝女性的肖像照片時，時常都會選一些好看的地方做背景，結果人物反而就輸給背景了。我們應該研究怎樣可以強調主題才是。

再 者，在畫面上做出良好的平衡配置也是必要的。同時請記得，把畫面擺成豎的位置，處理無用的空間也會容易一些。

使用30mm鏡頭　光圈F4　自動(+1/2EV補正) ▲

使用50mm鏡頭　光圈F2　自動(使用軟性濾光鏡片)

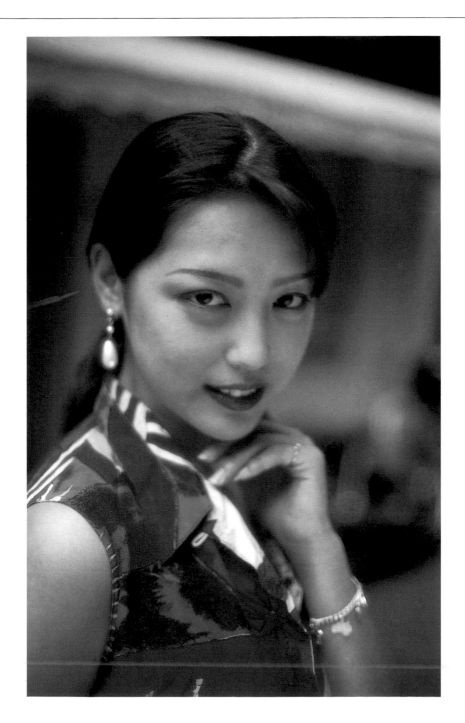

〈為要使人物浮現上來，巧妙地模糊掉背景的技巧〉

- 主題和背景之間留出距離來。也就是讓主題離開背景
- 靠近被攝物
- 把光圈開稍大些來用
- 儘可能使用焦點距離長的鏡頭。伸縮鏡頭的望遠端很容易擺動，需注意

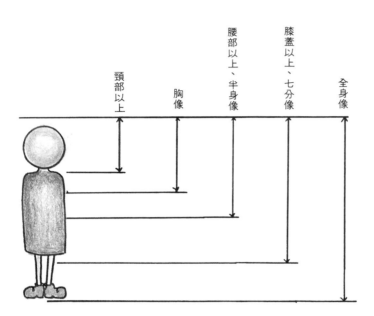

頸部以上
胸像
腰部以上、半身像
膝蓋以上、七分像
全身像

〈自己製作軟性濾光鏡片〉

- 在保護用濾光鏡上圖上護膚霜或護唇霜

塗在周圍

塗上小點

用的時候要打開光圈用

＊不可以直接塗在鏡頭上

用像皮圈會很方便

- 把玻璃絲襪套上鏡頭(襪上有顏色時，照片也有那個顏色。但是黑色和白色沒有關係。)

〈一點小智慧〉

「希望拍得好看一點。」沒有一位女性不這麼想吧。但是在強烈的陽光下，臉上會有黑影，面皰也會顯現出來。您可以藉助閃光燈、用反光拍攝，到陰影下拍攝，或在雲天的柔和光線下拍攝。同時，不僅是臉部，手、身體的線條也很重要。如果從手腕切下，會有很慘的感覺，而手或腳也不能表達動作或快樂。也許可以用一些軟焦點效果用濾光片(軟性，霧狀)。可以表達山夢幻般的影像，面皰也就不那麼明顯了。

B. 記錄也是件重要事

照 片的重要角色之一是記錄。例如小孩成長過程的一張照片，除了時光倒流之外是無法拍攝第二次的。所以，儘量多留照片吧。人生各階段發生的事，家人、親戚、朋友聚會時也一定記得按快門。在當時看慣了的臉或情景，時間一過，都會變成寶物的呢。

還 有，經過一定的間隔（一個月、一年等）在同一個地方拍照，也是很好的事情。可以看出孩子成長的情形，在長年的紀錄中也可以知道家裡的情形和背景等。

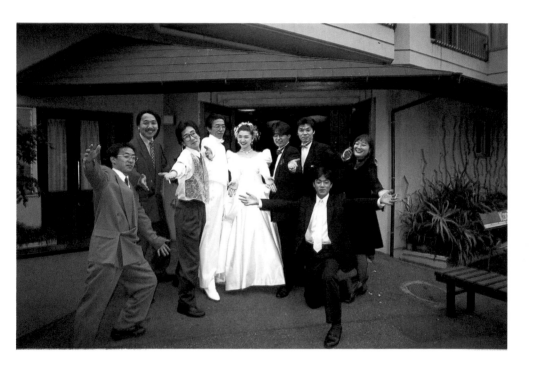

很要好的朋友的結婚典禮。不經意的快照，
時間過了之後，也會是個值得懷念的回憶。
使用28～105mm伸縮鏡頭（的35mm前後） 自動 **79**

C. 街頭快照

快照(Snap-Shot)這稱呼的由來，來自狩獵時迅速射擊鳥類等，後來同樣也意指著拍攝照片。用相機對著的對方沒意識到有人要拍他，就拍取他那自然的表情；喜怒哀樂和驚訝的表情，在動作之中顯出來的瞬間的形象等，拍取這些就是快照的樂趣。

不限於人物，把街景照您的喜好切割下來，也是很有趣的事。在街上走著，一有感覺就馬上按快門。這種輕鬆的攝影也是快照的樂趣之一呢。

〈這種拍法也……〉

●有時讓眼睛離開視窗後拍照，也會很好玩的呢(No Finder)。

※以無視窗拍攝時，也有一個方法是把焦點固定。
　例：焦點距離35mm時，把光圈設為F16，距離3m的話，從1.3m到遠景的焦點都可以拍（小心手動）。

使用28～105mm伸縮鏡頭（的80mm前後）　自動　**81**

D. 嬰兒、小孩、家人的拍法

82

使用50mm鏡頭　自動

購 買照相機的動機，好像大多是結婚、小孩或子出生等有了新家族的時候。因爲是家族，所以隨時隨地都可以不必忌諱地拍攝，而那一張一張都將會是很重要的紀錄，所以是人物攝影最合適的被攝物。想拍到好表情、想拍到可愛樣子的父母心，也是讓您的

技巧進步的推動力。開始的時候雙方都掩不住不自然的情形。但是拍多了就漸漸習慣下來，隨著拍照的日常化，表情也會恢復自然了。爲了不讓嬰兒或小孩覺得膩了、爲了互相能過得快樂，重要的是要一面拍，一面和他說話才好。

拍 攝很小的小孩時，如果大人站著拍，從被拍的小孩看起來會有壓迫感，有時就會有萎縮的表情。所以把相機放低到小孩眼睛的高度來拍，也是一種方法。

〈一點小智慧〉
像對著剛出生的嬰兒點上閃光燈，可不是很聰明的作法。儘量利用戶外或光亮窗戶邊的自然光線來拍比較好。可以拍出柔細肌膚的感覺呢。

依照相機不同的高度（拍攝角度），拍出的結果也會不一樣。

〈建議〉
要拍攝活潑頑皮的小孩可不是簡單的事。做父母的隨時都在注意小孩的安全，經常都在追小孩的動作。拍照的時候也要一樣。看著視窗追小孩的動作，隨時拍下就是。這叫做「追拍」或「流動拍」，只要視窗能捕捉到小孩，快門速度稍差一點也可以清楚地拍到。背景部分在小孩移動的範圍內會流走。

〔流動拍〕
用一隻腳做軸讓身體旋轉，去追被攝物。按下快門也不立刻停止旋轉（跑在3～5m前面的小孩的話是1/60秒前後）

E. 把「動」拍下來

使 用高速快門速度時動作會被凍結的說法，好像照片上沒辦法表現動感。但是拍取了肉眼無法看到的瞬間、捕捉了不應該（不可能）靜止的東西（在飛的鳥、飛濺的水花）的一剎那，就捕捉了那動感，把它表現在照片上了。當然，以「流動拍」讓背景流走，也是表現動感一個方便的方法。

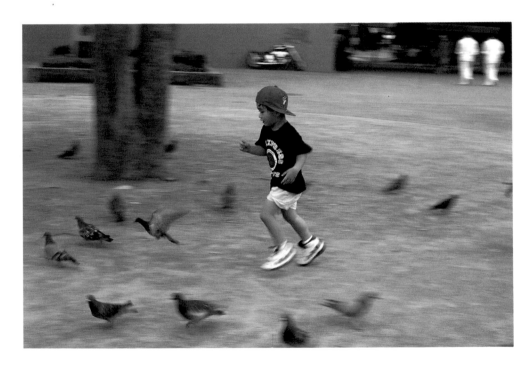

追著鴿子在跑的小孩，用視窗一面捕捉一面拍之中的一張。背景都流掉了，所以看起來好像是小孩跑得很快。使用50mm鏡頭　快門速度1/60秒自動

活潑的小孩用力踢開腳邊落葉堆的一瞬間。把焦點對在飛舞的落葉，再用高速快門速度鎖住它們的動作。一面表現動態，一面強調了那一瞬間。
使用135mm鏡頭　光圈F4　快門速度自動→

續・正式拍攝

問 一些人，您什麼樣的時候會拍照片？「嗯，旅行的時候吧。」是大多數的回答。想像去訪問陌生的地方，遇見不同的風景和人們，心情無意之間就會跳躍起來的吧。不要去想東想西，一有什麼感觸，馬上就按快門吧。沒有特定的目的地，隨興自由遊走的旅行是不錯，但是事先知道一些有關目的地種種說法或歷史的話，興趣的方向和東西的看法、東西給的印象等都會增加份量。如果能定一個主題去攝影，還可以獲得一連串有固定內容的作品呢。

多 半的時候，『旅遊的照片會以到達目的地時的第一印象或事前的準備事項來決定。』也就是自己的印象第一。好好遊樂。好好按快門吧。

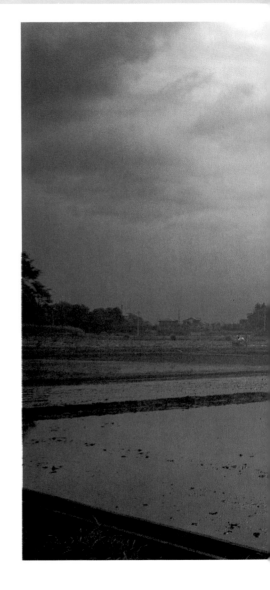

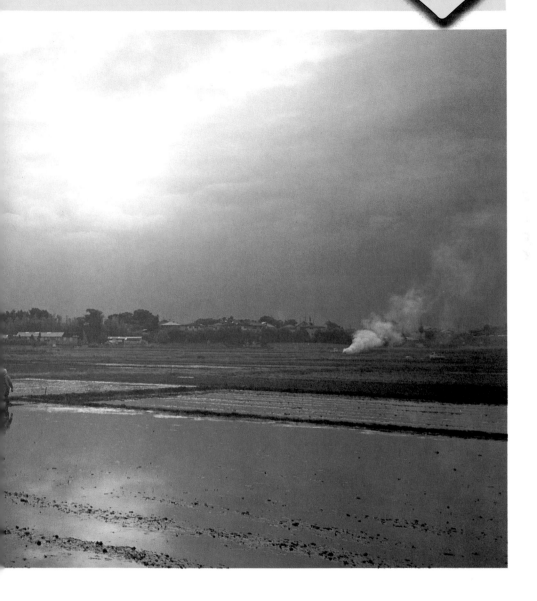

悠閒的田園風光。我感覺到了和貝多芬的交響曲不
同的，日本的風情和情趣。

使用28mm鏡頭　自動

A. 不需帶著全部器材走

需 用的器材全部備齊的話，是很方便，沒錯。不過，要把它們帶著走，可沒那麼簡單的吧。再加上換洗衣物和日常用品，將會是一個大包袱。光背著東西走就累壞了，如果失去攝影意願的話，將會是個本末顛倒的結局。儘量縮小主題和目的，選出使用頻度高的東西、應用範圍大的東西，把它們整理成小包袱。例如，同時帶28～105mm和35～70mm鏡頭是沒用的。如果要帶2個鏡頭的話，28mm～80mm和80～200mm可以讓您在很大的範圍裡運用它們。變輕了的部分，就多帶一些軟片吧。

B. 一張一張都將是貴重的回憶

打 開照片簿時，裡面的一張一張都會對您說話。把各種回憶和時間經過之後改變了的種種情況，就像是昨天才發生似地，鮮明地浮上來。在旅遊的各地遇見的人們和街道、用過的住宿處和車站的月台、車站的便當、火車裡面等等，看到了的就把它拍下來，整理成照片日記，也是一樂呢。

團 體旅遊時互相拍攝也好，可能的話，拍攝團員全體的照片是一定要的。麻煩別人拍是沒有關係，但是使用三腳架，藉自拍功能拍攝也是很方便的。空下來的時候打開照片簿，享受一下回憶的寶藏吧。

C. 不光是名勝古蹟才值得拍攝

拍 一些名勝古蹟明信片似的照片也許也很重要。但光是那樣子的話，就和看旅遊小冊子沒什麼不一樣了。為了追求自己個人的看法和印象，要知的是您不可以拘束於某一樣東西，要用新鮮的心情去享受旅行。所謂自己的作品，是對自己的印象忠實之後才會產生的。

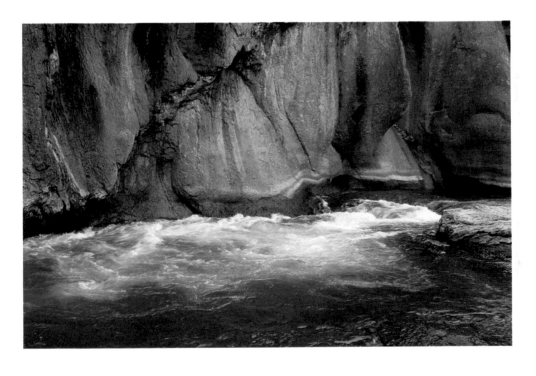

是在群馬縣、吹割瀑布旁拍攝的作品。雄壯的瀑布景觀是無話可說，但這大岩盤和它的顏色，讓我覺得好像在對我述說該地的歷史似的。
使用75〜300mm伸縮鏡頭（的300mm端）　自動

D. 多和當地的人聊一聊

腋下夾著旅遊指南走的旅行也很有趣,但是親近當地的風俗習慣也是一大樂事。不過突然把向機正面對上當地的人,可是非常沒有禮貌的。小心一點比較好。

不要以為是不可能再碰到第二次的人,就來個不理不睬。還是要取得人家簡單的許可(點個頭也好)。在打招呼或簡短的會話裡也可以有旅行的感觸,說不定還會告訴我們只有當地人才知道的好地方呢。多吸收一些東西、多經驗一些感動,這些一定都會反映到您自己的照片上去的。

　　　　使用35～70mm伸縮鏡頭(的35mm端)　　自動(使用閃光燈)

E. 引起您一丁點注意就把它拍下來

不要只拍美麗的風景和壯觀的建築物，無意中注意到的東西也把它拍下來最好。就算是路邊的花草或石塊，也在述說當地的風土、環境和季節，可以扮演說明狀況的角色呢。照片簿裡貼了許多照片，看到這裡，也許可以當它是喘一口氣的段落，但它也可能會是最傑出的作品呢。

使用28～105mm伸縮鏡頭　光圈F5.6　自動　　**91**

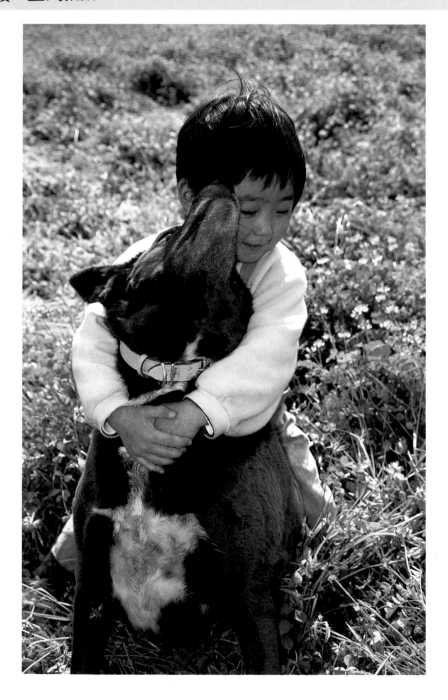

　　　　　　使用35～105mm伸縮鏡頭（的50mm前後）　自動（使用閃光燈）

寵物是動物之中最容易拍攝的被攝物。但是除了在和孩子睡覺時以外不會靜下來,也不會聽您的話,是很難擺佈的。和它說說話,或拿能引起它興趣的東西讓它看,來製造拍攝的機會吧。把它當做是家裡的一員溫馨地接觸它,是獲得良好表情絕對需要的條件。

主人才會瞭解的獨特的動作或行為,像是搗著鼻子睡覺、突出肚子睡覺等的習慣,它用全身表達的表情也把它們拍下來吧。

拍出能裝在框裡欣賞的寵物的照片、挑戰看看吧!

〔小動物的話〕

讓它看能引起興趣的東西

台上鋪好做背景的布

〔要它朝相機看,就要叫它名字或給有趣的東西看〕

灰塵撢子

別讓按快門的機會溜走了!

使用28〜105mm伸縮鏡頭(的105mm端)
光圈F8快門速度1/125秒(使用閃光燈)

〈一點小智慧〉
用小型相機拍攝小動物時,別忘了最短距離(再接近,焦點就對不出來的距離)的限制。
影像會模糊了。

95

花，誰看了都會覺得美麗，又不會像動物
那樣不停地動。所以為了容易拍這一點，也
是人們喜歡拍的被攝物。野生的花和盆栽花
的共通點來說的話，如果把背景做得很繁雜
時，花本身就顯不出來了。其他花草的枝或
莖會成為強有力的線擋住，也不一定。盆栽
的話可以移到任何適當的地方去，但是長在
草地上或院子裡的花，就不能那麼做了。這
種時候，背景的處理就會成為問題了。被它
的「美」感動而拼命地按快門以前，先記得
下面的事情。應該能夠拍得比以前更子看才
對。

〈靠近並且拍得大〉
(也可利用特寫用鏡頭)

把光圈開得稍大一些，或使用稍長的鏡頭(焦點距離50mm以上)，把被攝範圍深度做成很淺的話，背景就會變得很模糊了。

※特寫用鏡頭：像濾光鏡片一樣可以很簡單地裝在鏡頭前面，使影像拍起來變得很大的附屬器材。

〈背景很繁雜的時候〉

放一張背景紙，把雜物擋住。

〈使光線柔和一點〉

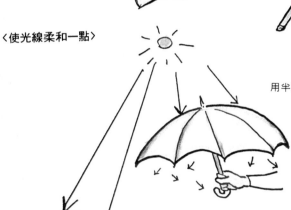

用半透明的白傘遮住（使光線變柔和）

※以雨用固定架把件固定下來也可以。

會有很強的黑影

柔和的描寫

〈一點小智慧〉

為要提昇花的美和形象，用一各種小道具看看。花瓶、花器正是代表性的小道具呢。

A. 近距離攝影的注意事項

① 越近距離拍攝，手就越容易幌動。所以用一下三
　 腳架吧。風在吹的時候，一直等到被攝物停止幌
　 動，也是一個辦法。

② 相機都有最近距離(能靠得最近的距離)。尤其小
　 型相機時要特別注意靠得太近或視差。

③ 使用特寫鏡頭可以拍得更大，但只能用在單眼相
　 機上。還有，裝著特寫鏡頭**不能拍攝遠景**。

〈小心是不是靠得太近了〉

任何相機都有固定的最近距離，再靠近，就對
不出焦點了。

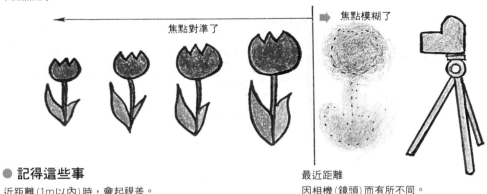

焦點對準了　　　　　　　　　　　焦點模糊了

● **記得這些事**

近距離(1m以內)時，會起視差。

最近距離
因相機(鏡頭)而有所不同。

〔單眼相機〕

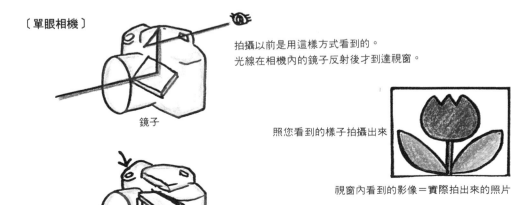

鏡子

拍攝以前是用這樣方式看到的。
光線在相機內的鏡子反射後才到達視窗。

照您看到的樣子拍攝出來

視窗內看到的影像＝實際拍出來的照片

鏡子

按下快門時，裡面的鏡子會翻上來，
光線就直接到達軟片了。

100

〈小型相機〉
從鏡頭進入的光線直接到達軟片。
視鏡是從專用的窗戶在看。

這個叫做「視差」

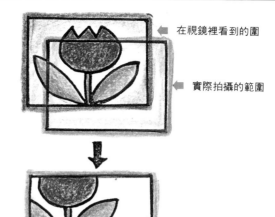

◄ 在視鏡裡看到的圍

◄ 實際拍攝的範圍

◄ 完成的照片

小型相機用近距離(1m以內)拍攝時，視鏡裡的畫面
和拍攝的畫面會不一樣。
這個就叫做「視差」。

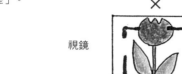

視鏡

× ○

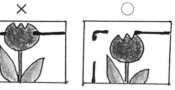

把畫面放在近距離(視差)
矯正框內拍攝吧

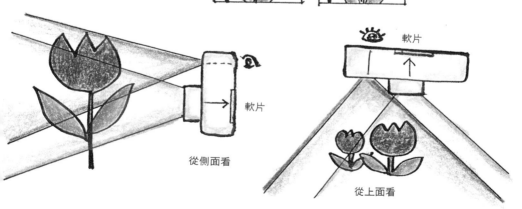

軟片

軟片

從側面看

從上面看

101

B. 花的照片不全是近距離拍的

吹 著帶了鹹味海風的海邊、沼澤地帶或乾燥地帶、高山地帶或綠色的草原等，植物開花的環境的確是多種多樣。把大朵花拍滿畫面是很好看，但放一些周圍的環境或四季不同的風景，也是很重要的事情。

想 拍近距離的花，也要廣大的背景時，可以採用有些廣角的近距離攝影；想模糊掉背景時，可以採用有些望遠的近距離拍攝。能這樣區分不同拍法時，就可以去拍出充滿廣大臨場感的世界。

　　　　　　　使用35～105mm伸縮鏡頭(的35mm端)　電腦設定自動

使用28～105mm伸縮鏡頭（的28mm端）　自動（使用PL濾光鏡片）　**103**

第4章 學一些攝影的基本知識吧

關於攝影,知道了一個大概了吧。但是千萬不要在這裡放鬆了。想和照片愉快地相處下去,後面的內容也是很重要的。請牢牢地記住。心裡雖然會想「那種事情我也知道」,但還是常常會意外地發現遺漏了的事情或覺得有理的事情。

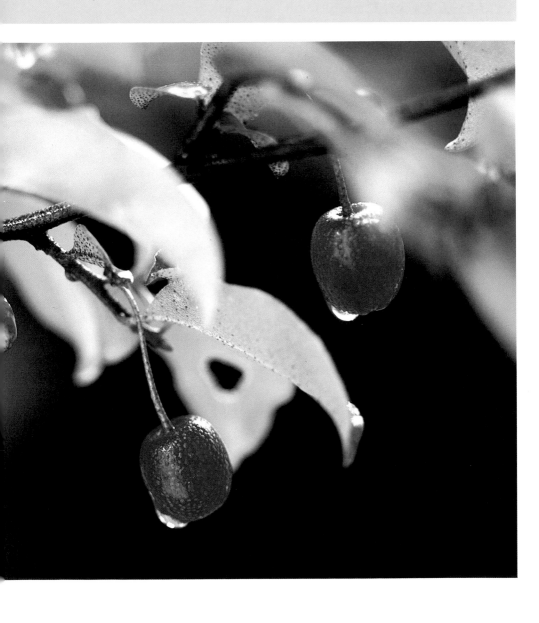

使用50mm Macro鏡頭　光圈5.6　快門速度自動　**105**

B. 三腳架是一件必需品

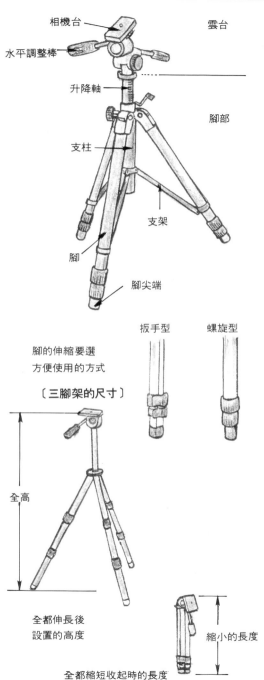

相機台　　　　雲台

水平調整棒

升降軸

腳部

支柱

支架

腳

腳尖端

扳手型　　螺旋型

腳的伸縮要選
方便使用的方式

〔三腳架的尺寸〕

全高

全都伸長後
設置的高度

縮小的長度

全都縮短收起時的長度

豎起三腳架，決定構圖後，就只等拍攝的機會了。

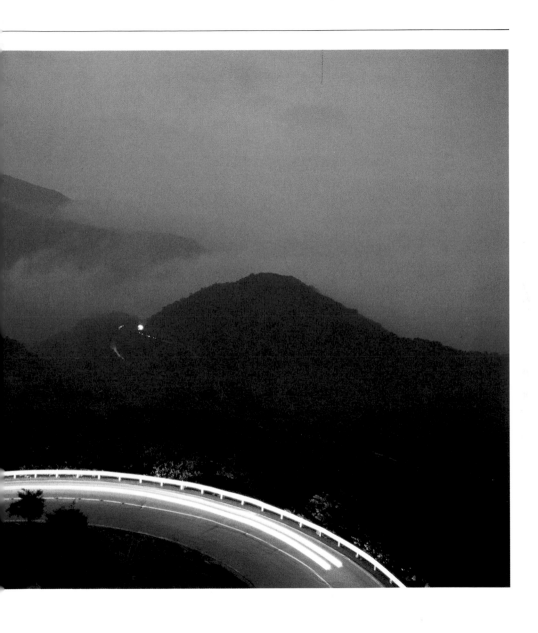

〔按快門的時候〕

直接按快門時，會因傳達手的振動而模糊了。

儘可能使用遙控按快門。

〔使三腳架穩定的方法〕

利用購物用塑膠袋等來增加重量

使用三腳架用附件(Stone Bag)增加加重量。可以放器材或石頭。

從上面壓下，輕輕按快門。放太多體重上去會彎掉。

●〔單腳架的功能和用法〕

本 來是要用三腳架的。但是沒有空間可以張開三隻腳，或三腳架機芛性太差的時候，就會用到單腳架。雖說是單腳，還是夠支撐相機的重量的。不過它會前後左右搖動，所以當做是輔助器材使用就可以了。

拍攝花檯上的花時，單腳的腳如果會妨礙，可以做成倒三角形來固定位置。就不會傷到花，也不會把腳拍進去。

長時間的曝光，三腳架是不能或缺的。

把自由雲台轉鬆的話，就能獲得機動性了。

自由雲台

單腳架

用膝蓋壓著，或用腳夾著固定下來。

張開雙腳

以雙腳和單腳架形成三角形

放在雙腳之間固定位置

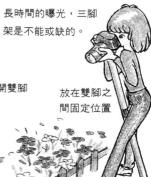

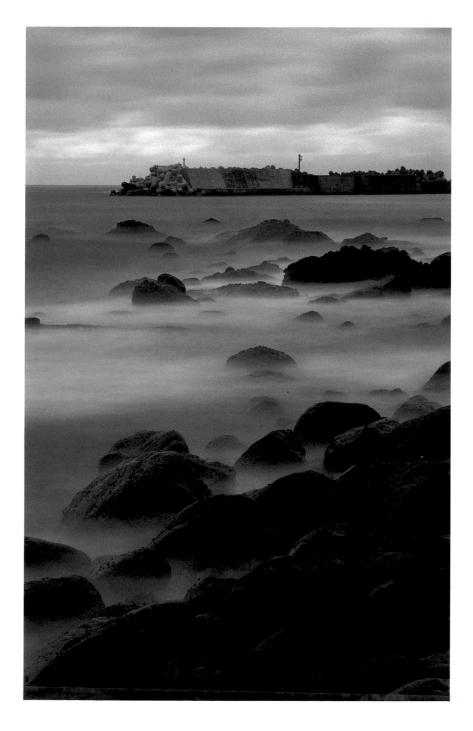

使用28～105mm伸縮鏡頭(的105m端)　E光圈
F22　快門速度1分　使用ND(減少光量)濾光鏡片　**113**

白天閃光

有 沒有人以爲閃光燈只是在夜間或陰暗場所才使用的？晴天的直射光使得陽光照到的部分相差太多，超過了軟片可以再顯現的亮度範圍。如果把曝光根據光線照到的部分計算的話，陰影處會變得黑漆漆的；如果把曝光根據陰影計算的話，光照到的地方會全變白了。因此在陰影處照上閃光燈補一補光線，或在逆光下爲免變成黑影而補上一些亮光。這樣，白天閃光就是以作出有平衡的描寫爲其目的。如果您能向這挑戰，您作品品質的提昇將會讓您驚訝的。

有強烈陰影出現的被攝物

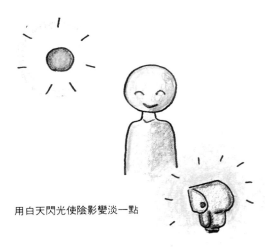

用白天閃光使陰影變淡一點

〔白天閃光（拍逆光的被攝物）〕

單純地拍會變成黑影

藉著用閃光燈補光，可以成爲平衡良好的照片。

方 法很簡單，只要把內藏閃光燈或單獨閃光燈設定爲強制發光（開成ON），其他如曝光或發光量相機會控制。陽光太強時，做爲補助光的亮度也有可能不夠。這種時候可以靠近被攝物一點。

慢拍閃光

慢 拍閃光是在傍晚或夜裡為把前面的被攝物和背景以良好平衡拍攝出來的手法。作法是把光圈速度放慢，再點上閃光燈就可以了。前面的被攝物是靠著閃光燈，閃光夠不到的背景就因為快門速度放慢了，給軟片的光亮也便多了，也就可以描寫到了。包括小型相機在內，附有夜景拍攝機能的相機都用那個方式（機能）去拍攝就會很簡單了。

〈慢拍閃光是怎樣一回事？〉

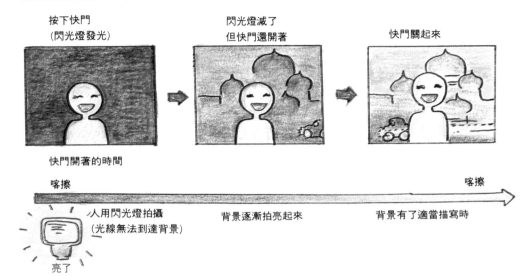

按下快門
（閃光燈發光）

閃光燈滅了
但快門還開著

快門關起來

快門開著的時間

喀擦　　　　　　　　　　　　　　　　　　　　喀擦

人用閃光燈拍攝
（光線無法到達背景）

背景逐漸拍亮起來

背景有了適當描寫時

亮了

慢 拍閃光時，要使用三腳架。這時，在焦點對好主要被攝物後鎖住焦點，再回到自己喜歡的構圖就可以了。

〔慢拍閃光的做法〕

有拍攝夜景機能的相機時

選這個圖示

＋

打開閃光燈

＝

慢拍閃光

把焦點對準被攝物，按下快門。

〈一點小智慧〉

在慢拍閃光時，閃光雖然亮過了，快門還是開著的。這時候如果被攝物移動的話，影像就會模糊，或背景會和被攝物重疊。拍攝人物時，要請他在快門關閉以前都不要動。

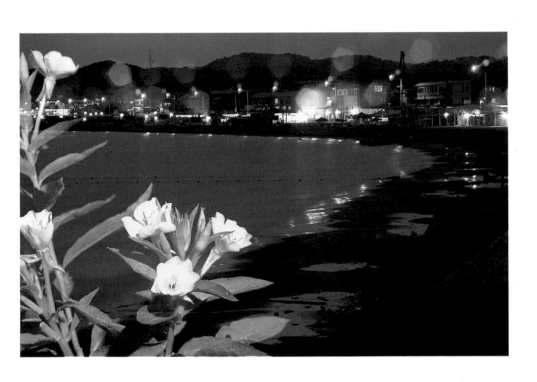

使用50mm鏡頭　光圈F16　快門速度2秒 (使用閃光燈)　**119**

D. 構圖不會難倒你

照 相或繪畫都有基本上的畫面分割法，這叫做構圖。在表現遠近、使有穩定感、或強調主題等上面會很有用。下面舉幾個代表性構圖做例子吧。

日本國旗

1. 日本國旗的構圖

像日本國旗一樣把主題放在中央的構圖，一下就可以知道作者的意圖。不過有時周圍的空間會不容易處理，所以也有人不喜歡。AF相機焦點都會對在中央，所以很容易成爲這種構圖。

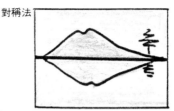

對稱法

2. 對稱法

指上下或左右對稱構成的畫面。以水平面爲界形成的山或湖面的影子等的風景，就是這個構圖。

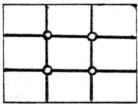

三分法(線交叉的部分是黃金位置)

3. 三分法

畫面的橫豎都分成三份，在橫線上放水平或地平線，在豎線上放樹木或建築物等的構圖法。還有，橫豎各條線交叉的點叫做黃金位置。在這些位置放置主題就會很顯眼。

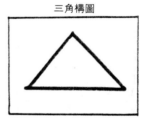

三角構圖

4. 三角構圖

在畫面內放了大三角形的構圖，很有穩定感。和這個相反的，把頂點放下面的倒三角形可以表現不穩定感。

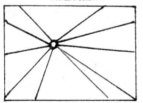

一點透視圖法

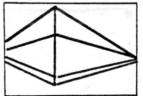

二點透視圖法

5. 一點透視圖法 6. 二點透視圖法

直線向一點或分開的二點集中的構圖。越遠東西就看起來越小，所以是用來表示遠近感的圖法。

S字構圖

7. S字構圖

一直連到遠處的路或河流看起來像S字，才這麼叫它。和透視圖法一樣地用在遠近法上，也可以表現律動感。

包圍(隧道、畫框)

8. 包圍：隧道構圖(畫框效果)

像是從隧道裡面往外看一樣，是畫面加上框的構圖。好像放在框裡的畫一樣，看起來很緊湊。也能表現遠近感。

對角線構圖

9. 對角線構圖

把畫面斜著分割的大膽構圖。可以利用在遠近法上，也含有設計上的要素。

水平(垂直)線構圖

10. 水平線：垂直線構圖

豎向或橫向擺出平行線的構圖，有圖案一樣的感覺。可以把視線導往線的方向，使人有擴張感。

方向性(空出臉的前方)

方向性(空出進行的方向)

11.12. 方向性

空出進行的方向或臉的前方(視線的方向)。可以表現日常生活中感覺到的、感覺上的穩定。相反地，如果面前很逼近的話，會感覺到壓迫感。

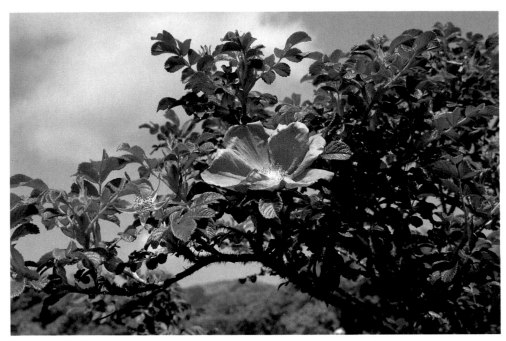

使用28～105mm伸縮鏡頭(50mm前後)　自動

日本國旗構圖
把主題放中央的日本國旗構圖。讓背景的平衡和重量有所變化，充分去利用空間。

三分法
把重點的樹和地平線放在三分割的位置上，使有穩定感，並能有效地利用空間。

水平線構圖
把平行的橫線構成設計圖模樣，配置亮的物體做爲重心，這樣同時也表現了遠近感。

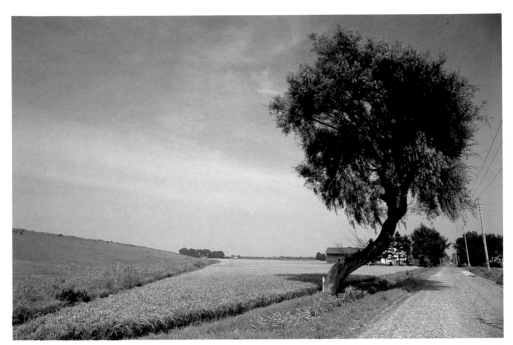

使用28～105mm伸縮鏡頭（的28mm端）　自動

使用28～105mm伸縮鏡頭（的105mm端）　自動（-1/3EV補正）

E. 磨練感受力吧

我 一再地說，自己認爲好就不要猶豫，趕快按下快門。不要擔心「這種照片給人看，人家也不會感動的吧。」照您的直覺去創造作品。就算是很好的朋友，他的興趣和做法也不一定和您的一樣，人生觀或哲學可能更不一樣。「我有我自己的想法。」這種毅然絕然的結論，在作品的創作上是必要的。一開始別人也許會說，看不懂是什麼。但是一直拍下去，不知什麼時候就會形成一個主題出來了。不過，有時也需要聽一聽別人的意見。讓別人看的照片，當然要告訴他自己拍的是什麼、想要他看到什麼。技術上的問題可以另外再研究，但要緊的是把自己的主張或感性融合進去。這才是主題，這才是使照片成爲樂趣的〝要領〞。

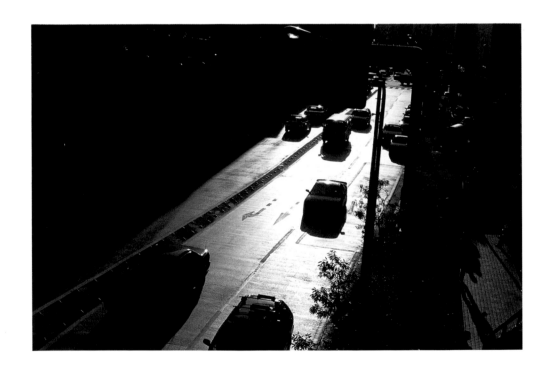

　　　　　　　　使用28～105mm伸縮鏡頭(的105mm端)　自動

每 一個人都有感性，祇是感受力多少會有不同。就算有很強感受力的人，如果不把它引導出來加以磨練，也只等於入寶山空手而回。木許您會認為和照相不太有關係，但是要多讀書增加知識，觀賞繪畫、電影、戲劇來培養能夠感動的心。對事物越能感動，被攝物的數量會越多，看法也會越深刻，作品的內容也就會越深厚了。多聽聽喜愛的音樂，多看看寫眞集，找出時間到攝影展去看看原作品吧。知識和感動，說它是為磨練感性而存在，也不為過的。

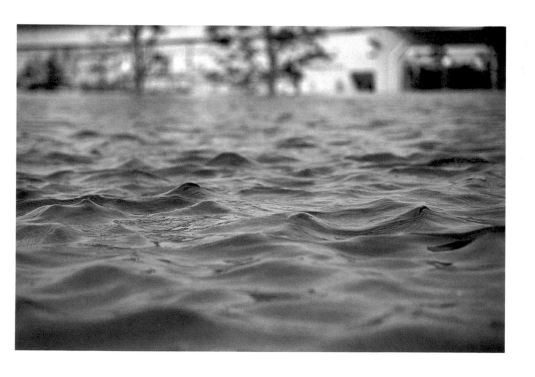

使用28～105mm伸縮鏡頭（的80mm前後）　自動

附錄：爲要多享受攝影的樂趣

A. 選擇合於條件的相機盒

相 機盒也有很多種，就按照器材的量和旅程的長短來選擇它的大小吧。長久的旅行是需要用大盒子，但是輕鬆的攝影之旅可以用小一點的盒子，加上腰包做為附帶的，應該就很方便了。

(1) 布質背袋

最近大多是尼龍製。耐磨性、防水性優越，又很輕，所以許多人都喜愛它。可以防範某程度的衝擊，但是不能承受太大的壓力。

布製（尼龍）

(2) 金屬製背盒

很能抵擋外部來的衝擊，防水性也很好。但因沒有布製袋的外口袋和柔軟性，裝放東西就不太方便。因為很堅固，可以做椅子或站台使用。

金屬製背盒

(3) 皮質提袋

可做休閒用袋，看起來很好看，但是淋了雨後的保養可要費事了。可說是嗜好面很重的袋子吧。

真皮製

(4) 腰包

把大行李放車上或房間裡，輕鬆出去拍一下時是很方便。太多是沒法放進去，但是可以攜帶替換鏡頭和軟片。

腰包

⑸手提箱式袋子

外形不會讓人覺得是相機盒,所以可以拿著在街上走。用車子搬運的時候也很好放。說它是戶外用,不如說是裝扮用的感覺比較強。

金屬手提箱型

⑹背囊式袋子

雙手能自由使用、重心也很穩定,所以適用在道路狀況不良或登山時。雙肩和背可以分攤重量,因此丁以搬運重的行李。

背囊型

背囊型

⑺大型箱(皮箱型)

方便裝放閃光用品或大型器材等。在委託搬運業者搬運時,或到國外拍攝委託航空公司時會用到。其它,一般不太使用。

大箱型(皮箱型)

B. 邊享受，多按幾次快門吧

1. 拍得越多，旅費越划算

以 同樣的行程出去旅行的話，照片拍得多或少，一張一張照片所耗的旅費就會不同。例如一次旅行花費了10萬元，如果只拍了一張的話，那一張的費用是10萬元；如果拍了100張的話，每一張的費用是1,000元。這不是在做單純的計算。我想說的是，要把旅費花得有效一點。拍一張和拍1000張，當時的遊樂樂趣是一樣的吧。可是過了一段時間後談起旅行時，只有一張照片當然不如100張的容易引起清楚回憶的吧。還有，那清楚回憶用金錢是買不到的呢。「一張多少錢，好笨的算法。」您這麼想吧。但是多按快門確把旅費和時間花得有效它。和旅遊時的感動一起，把回憶這個寶物留在照片裡吧。

2. 沒有無用的照片

拍 到一張傑作，就高興得手舞足蹈；拍了那麼多也沒有一張合意的，就傷心落淚。這一喜一憂正就是攝影的真諦味。

幾 十張幾百張裡只要有一張合意的照片，就會高興得什麼都忘了，更加一頭栽進攝影裡去了。在這裡請記住一件事。陶醉在自己創作的傑作裡，我很贊成。但是請再次地檢討一下，那些沒拍好的照片。冷靜地想一想，不夠什麼東西，為什麼拍得不夠好。您想丟進垃圾桶裡去的照片，會給您那些提示呢。「成功的作品是喜悅，失敗的作品是教材。」切記這一句話，去享受攝影吧。自己有了感受按快門拍出來的照片，沒有一張是無用的。

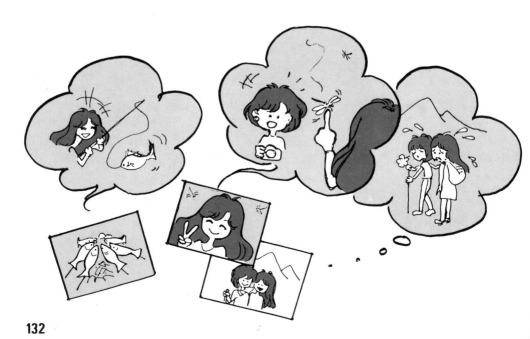

C. 也別忘了整理照片

1. 底片是無法再拿到的貴重物品

照 片和底片不是永久不變的東西。時間一久會發霉、會變色褪色，變得無法再顯現再洗印，照片也可能黏貼在一起。所以要好好保存。照相用品對濕氣很弱，最好保存在35％前後的濕氣裡，也不要接觸到衣等排出來的有毒氣體（Formalin甲醛液等）。平常可以在罐子裡放好乾燥劑保存，有時還可以在通風良好的地方（避免直射陽光）晾乾。同時，註明攝影年月日或連號，也是重要的事情，以便看到照片就找得到底片。

2. 照片的整理方法

照 片簿之外，也在出售各種有效保存照片和底片的用品。放在卷宗裡貼好見出紙，題目上標好攝影日期、主題、或被攝物，以便一目了然。不同尺寸的照片、底片、做好的幻燈片等等，各種用途的卷宗都有。

3. 相機的保管

相 機和周邊器材也很避諱濕氣。以常溫、濕度45％左右保管最理想。長期間不使用的器材一定要拿出電池後，用報紙包起來保管。還有，有時在通風良好的地方（避免陽光直射）晾乾。動一動快門等驅動系統也是需要的。

乾燥劑

標好連號或日期（貼紙也可以）

底片標上號碼會很方便

利用照片用筆書寫

用原子筆寫的時候要注意不要印到另一張照片上

可以選擇符合各種尺寸照片的卷宗

口袋用照片簿

裝放底片或幻燈片

為什麼？ ：拍了白色娃娃時，只拍出了模糊的白色，都看不出凹凸了。

那是因為：主要被攝物（娃娃、花等）是白色的時候，常都會受到周圍的影響。
（周圍（顏色很濃（很暗）時，為了要洗印得亮一點，白色就成為過亮
（曝光過度），影像就消失了。如果周圍也是白色的話，全體也許會
有些灰色，但是細的明暗卻可以描寫得出來。看是對背景的顏色想
想辦法，或把印好的一張拿去做樣品，在加洗的時候請設法讓白色
被攝物能描寫出來就好了。

黑背景時娃娃會變白，連臉也看不清楚。

白背景時，就描寫得很好看。

為什麼？ ：拍了我家的寵物，結果變得好模糊，本來還想拍得很大呢。

那是因為：在小房間裡拍攝很熟的寵物時，常會因為太靠近而變模糊了。尤其
小型相機都是廣角鏡頭，小動物拍起來會變得很小。我們都想拍得
大，拍到很豐富的表情。但是相機有它『可以靠近的界限』的最近
距離。這距離因相機不同而會有所不同，但是比它更接近時，就會
有焦點不對，或是對成無遠的情形。所以，要知道自己相機的最近
距離。(請參照花的近距離拍攝)

為什麼？ ：照片拿去加洗的時候，就變成不同顏色的照片了。

那是因為：『因為洗得太好看了才去加洗的。沒想到竟是這樣。』這是常有的
事情。洗印是把負片底片燒印到相紙上的時候，用三色光去曝光
的。現在機器已經會自動控制，印出平衡良好的發色，但是依調整
的方法不同，並不一定每次都會有同樣的結果。機器不同也會有所
不同。不過稍微操作一下多少可以變動顏色或亮度。所以拿著原來
印好了的做樣品，去拜託一下好了。

照相機機能的名稱 ＝同義異語一覽表

機能 ＼ 廠商	PENTAX	OLYMPUS	CANNON
主開關Main Switch＝ 驅動所有部分的電源	電源開關	電源開關 (Power Switch)	主要開關 (Main Switch)
鏡頭裝卸鈕及扳手	鏡頭鎖定鈕 (Lens Lock Button)	鏡頭裝卸鈕	鏡頭拆卸鈕
裝填軟片時 前端對齊記號	軟片前端記號	指標	軟片前端記號
機身上液晶顯示部	顯示板	液晶板顯示	顯示板
內藏閃光燈 (單眼相機、小型相機)	內藏閃光燈	內藏閃光燈	內藏閃光燈
AF補助光＝亮度極低 無法測距時之輔助光線	AF點光束 (輔主光)	AF照明器	AF輔助光
視窗內之標示	視窗內標示	視窗內標示	視窗內標示
視窗內測距框(中央以外 的外框名稱也含在內)	AF框	視窗內側距框	AF框(中央AF框/廣角 AF框/點AF框/AiAF框)
視差矯正框(小型相機)	近距離視野矯正框	近距離矯正記號	特寫框及其他
攝影模式鈕 (PASM模式等的選擇)	模式設定鈕/ 攝影模式鈕	模式鈕	攝影模式鈕/ 曝光模式鈕

稱呼高科技照相機機能的名稱可說是眾說紛紜。即便是主要的操作部分或同一部分，各廠商也是各說各的。不過，名稱雖然不同，用法上是不會有太大差異的。下面按主要廠商將他們對通常使用的主要機能稱呼列成了一覽表供做參考。同時請注意，同一家廠商也會因為機種不同而有不一樣的稱呼。

KINSERA	NIKON	MINOLTA	RICOH
主開關 (Main Switch)	主開關 (Main Switch)	主關關 (Main Switch)	主開關 (Main Switch)
鏡頭拆卸鈕	鏡頭拆卸鈕	鏡頭替換鈕	鏡頭裝卸鈕
—— 記號	紅色記號	紅色記號	軟片前端位置記號
顯示板	外部顯示板/ 顯示板/液晶顯示	機身顯示部	資訊板
內藏閃光燈	內藏快速光 (Speed-light)	內藏閃光燈	內藏閃光燈
AF輔助光	Active輔助光 (Sped-light)	AF輔助光	自動對焦輔助光
視窗內標示/ 視窗標示	視窗內標示	視窗內標示	視窗內標示
對焦框	對焦框(廣角對焦框/ 點對焦框)	廣角對焦框 (狹角對焦點框)	自動對焦框
近距攝影焦點框/ 近距攝影範圍框	近距離矯正記號	近距離矯正記號	近距離矯正框
攝影模式鈕/ 曝光模式切換鈕	曝光模式鈕/ 曝光模式標示	模式鈕	曝光模式鈕

機能＼廠商	PENTAX	OLYMPUS	CANNON
驅動模式及其標示 (SC等之選擇)	驅動鈕 (標示：DRIVE)	模式鈕(標示： SINGLE/CONT)	捲片設定鈕 (標示：圖示)
選擇攝影模式、驅動模式 之轉盤	選擇轉盤 (因機種而異)	模式鈕	模式轉盤
AF模式選擇鈕、扳手、 及其名稱與標示	焦點模式扳手 (標示：SINGLE/SERVO/ MANUAL或AF/MF)	PF鈕 (標示：AF/PF)	AF模式選擇鈕 (標示：ONESHOT/ SERVO或AF/M)
AE鎖定裝置＝ 曝光記憶裝置	記憶鎖定 (藉ML鈕執行)	(僅在點測光時可做)	AE鎖定
AF鎖定裝置＝ 焦點記憶裝置	焦點鎖定	焦點鎖定	AF鎖定
模式重新設定鈕＝ 回歸原狀鈕	清除鈕 (有的相機沒有)	RESET	清除鈕/全自動模式 (綠色記號)
分割測光之名稱及方式	分割測光/ TTL開放分割測光	電子選擇模式測光	評斷測光
階段曝光之名稱與簡稱	Auto Bracket機能/ Auto Bracketing	————	AEB (Auto Exposre Bracketing) 攝影
減輕紅眼發光、Puri發 光、光束等	減輕紅眼機能　閃光燈 Puri發光/燈泡發光	減輕紅眼模式 (Auto Flash Mode) Puri發光/燈泡發光	減輕紅眼機能 燈泡照射

KINSERA	NIKON	MINOLTA	RICOH
驅動模式 (標示：S/C)	軟片輸送模式鈕 (標示：S.C)	捲片模式 (標示：圖示)	————
模式切換轉盤/ 模式鈕	指令轉盤	前/後轉盤	模式鈕
AF/MF切換開關	焦點模式切換轉盤 (標示：S/C/M)	焦點模式鈕 (標示：AF/M)	模式鈕 (標示：S-AF)
AE鎖定	AE鎖定	AE鎖定	AE鎖定
焦點鎖定	焦點鎖定	AF鎖定/ 焦點固定	焦點鎖定
模式重設鈕	重設鈕	模式重設鈕	重設鈕t
————	多重方式測光	分割蜂巢方式測光 (各機種加入分割數)	分割爲二
Auro Bracketing Control攝影	AEBKT (AE Bracketing)	Bracket	Auto Bracket
減輕紅眼自動 (強制/Puri) 發光	減輕紅眼機能 Puri照射燈泡	減輕紅眼機能 閃光Puri發光	減輕紅眼機能 閃光Pur發光

＊後　　記＊

爲了讓任何人都能夠很容易地使用而研發出來的工具，開始的時候也許
會摸不著頭緒，但等熟悉了之後，會變成一件很方便的東西。本書是爲
初入門的人寫的，一直惦記著要寫得容易懂。不要只看一次。反覆看過
幾次之後，一定會產生親切感，而成爲您夠方便的一本書的。以放在相
機袋子裡、上班上學的皮包裡、桌子旁邊或書架上，希望您能夠長時間
愛用它。

最後，對承蒙監修的恩師上野千鶴子老師，以及協助企畫、製作的Dou-
ble One企畫事務所仲村敏熊先生，Graphic公司中西素規先生致以由衷
的感謝。

〈作者簡歷〉

島田冴子

1959年　出生
1981年　東京綜合攝影專科學校畢業後
　　　　進入(株)三信工房
　　　　師事　三本和彥、上野千鶴子至現在

〈執筆、著書簡歷〉

「日本經濟新聞社、婦女專欄」
「三菱製紙　會報」
「全國照相機店用小冊子」
「每日大眾傳播班　攝影講座」
「熟悉黑白多層次相紙」
「朝日新聞出版局、進階攝影術　基礎篇／實踐篇」(共著)
「旭光學季刊雜誌、初學者攝影講座」
各種攝影關連雜誌
NHK學園　初學者教室　講師
美樂達攝影教室　初級班講師
業餘攝影團指導講師

快快樂樂學攝影

定價：500元

出 版 者：新形象出版事業有限公司

負 責 人：陳偉賢

地　　址：台北縣中和市中和路322號8F之1

門　　市：北星圖書事業股份有限公司

　　　　　永和市中正路498號

電　　話：29283810（代表）　FAX：29229041

原　　著：島田冴子

編 譯 者：新形象出版公司編輯部

發 行 人：顏義勇

總 策 劃：陳偉昭

文字編輯：賴國平

總 代 理：北星圖書事業股份有限公司

地　　址：台北縣永和市中正路462號5F

電　　話：29229000（代表）　FAX：29229041

郵　　撥：0544500-7北星圖書帳戶

印 刷 所：皇甫彩藝印刷股份有限公司

行政院新聞局出版事業登記證／局版台業字第3928號
經濟部公司執／76建三辛字第21473號

西元1999年2月

國家圖書館出版品預行編目資料

　快快樂樂學攝影／島田冴子著；新形象出版公
　司編輯部編譯，-- 第一版，-- 臺北縣中和市
　；新形象，1998[民87]
　　　面；　　　公分

　　ISBN 957-9679-38-X（平裝）

　　1. 攝影

950　　　　　　　　　　　　　87003250